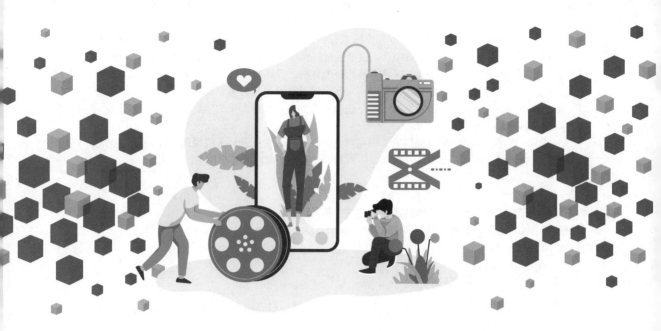

U0274504

手机短视频
拍摄与制作标准教程

 钱惟之 权辉◎编著

清华大学出版社
北京

内 容 简 介

本书从短视频创作的基础理论出发，由浅入深，系统地介绍了短视频的前期拍摄、后期制作，以及剪映App的使用方法和技巧。全书共10章，包括手机短视频入门必会、短视频拍摄与剪辑的基本技法、剪映App、视频素材的基本处理方法、视频字幕的处理方法、音频素材的处理方法、视频特效与转场的处理方法、视频画面的优化方式、短视频的导出与发布，以及其他热门剪辑工具的介绍。在讲解理论知识的同时，穿插"动手练"板块，让读者能举一反三进行练习。全书安排大量的"案例实战"和"新手答疑"板块，真正做到授人以渔。

本书内容新颖，案例丰富，特别适合短视频创作者、Vlog拍摄者、手机摄影爱好者、自媒体工作者，以及想进入短视频领域的人员阅读，也可以作为高等院校相关课程的教学用书。

图书在版编目（CIP）数据

手机短视频拍摄与制作标准教程：全彩微课版 / 钱惟之，权辉编著. —北京：清华大学出版社，2024.4
（清华电脑学堂）

ISBN 978-7-302-65586-2

Ⅰ.①手… Ⅱ.①钱… ②权… Ⅲ.①移动电话机－摄影技术－教材 ②视频编辑软件－教材
Ⅳ.①J41 ②TN929.53 ③TN94

中国国家版本馆CIP数据核字（2024）第045853号

责任编辑： 袁金敏
封面设计： 阿南若
责任校对： 徐俊伟
责任印制： 沈　露

出版发行： 清华大学出版社
　　　　　网　　　址：https://www.tup.com.cn，https://www.wqxuetang.com
　　　　　地　　　址：北京清华大学学研大厦A座　　　　邮　　编：100084
　　　　　社　总　机：010-83470000　　　　　　　　　邮　　购：010-62786544
　　　　　投稿与读者服务：010-62776969，c-service@tup.tsinghua.edu.cn
　　　　　质　量　反　馈：010-62772015，zhiliang@tup.tsinghua.edu.cn
　　　　　课　件　下　载：https://www.tup.com.cn，010-83470236
印　装　者： 涿州汇美亿浓印刷有限公司
经　　　销： 全国新华书店
开　　本： 185mm×260mm　　　**印　张：** 13.5　　　**字　　数：** 340千字
版　　次： 2024年4月第1版　　　　　　　　　　　　**印　　次：** 2024年4月第1次印刷
定　　价： 79.80元

产品编号：104648-01

前　言

首先，感谢您选择并阅读本书。

本书致力于为手机短视频拍摄与制作的学习者打造易学的知识体系，让读者在轻松愉悦的氛围中掌握短视频的相关知识，以应用到实际工作中。

本书以理论与实际应用相结合的形式，从易教、易学的角度出发，全面、细致地介绍手机短视频拍摄与制作的方法技巧。在讲解软件的理论知识时，配备"动手练"实例，帮助读者进行巩固。大部分章的结尾处安排"案例实战"及"新手答疑"板块，既能培养读者自主学习的能力，又能提高学习的兴趣和动力。最后对专业版剪映与移动端剪映进行对比，让读者在掌握移动端App操作的同时，对专业版也有所了解。

▍本书特色

- **理论+实操，实用性强**。本书为软件中的每个疑难知识点配备相关的实操案例，可操作性强，使读者能够学以致用。
- **结构合理，全程图解**。本书采用全程图解的方式，让读者能够了解每一步的具体操作。
- **疑难解答，学习无忧**。本书章尾安排的"新手答疑"板块，主要针对实际工作中一些常见的疑难问题进行解答，让读者能够及时解决在学习或工作中遇到的问题。
- **手机+计算机，学习更轻松**。本书附赠**剪映手机版**和**专业版**的对照图，以供读者学习，实现在两种客户端学习和应用的无缝衔接。

▍内容概述

本书共分10章，各章内容安排见表1。

表1

章序	内容导读	难度指数
第1章	主要介绍短视频的入门知识，包括短视频概述、短视频的类型、优秀短视频的判断，以及短视频的制作流程	★☆☆
第2章	主要介绍短视频的基本拍摄技法，包括拍摄设备、手机拍摄参数调整、拍摄技法以及视频剪辑的基本思路	★★☆
第3章	主要介绍剪辑的主流工具——剪映，包括剪映工作界面以及核心工具的使用	★★☆
第4章	主要介绍视频素材的基本处理方法，包括视频素材的添加编辑、视频画面的调整、背景画布的修饰以及视频素材的管理	★★★
第5章	主要介绍视频字幕的处理方法，包括视频字幕的设计、字幕的创建、智能识别字幕以及贴纸的运用	★★★

章序	内容导读	难度指数
第6章	主要介绍音频素材的处理方法，包括视频背景音乐的添加、音效与录音的添加、原声的处理以及音频素材的再加工	★★★
第7章	主要介绍视频特效与转场的处理方法，包括视频特效的添加、蒙版特效的添加以及视频转场效果的添加	★★★
第8章	主要介绍视频画面的优化方式，包括滤镜的添加、后期的调整、美颜美体以及抠图	★★☆
第9章	主要介绍短视频的导出与发布，包括短视频的导出、短视频发布的注意事项以及常见的视频发布平台	★☆☆
第10章	主要介绍其他热门剪辑工具，包括抖音、快影以及秒剪	★★☆

需要说明的是，**剪映移动端App**与**专业版软件**的运行环境不同、界面不同、操作方式也有所不同，但两者的使用逻辑完全一致。剪映移动端App主要面向普通用户，提供的剪辑功能偏基础，更注重便捷性、易用性，以及用户的体验感。剪映专业版软件供专业影视剪辑制作人员使用，能够满足更专业的视频制作需求。从另外一个角度看，剪映专业版软件对计算机的要求也更高，需要相应的硬件和显卡支持，而剪映移动端App则无此限制，只要安装即可使用。在本书附录中安排了"**剪映移动端App和专业版软件的对照图**"，以方便读者进行对比学习。

本书及附送的资源文件所采用的图片、模板、音频及视频等素材，均为所属公司、网站或个人所有。本书引用仅为说明（教学）之用，绝无侵权之意，特此声明。也请大家尊重书中编者团队拍摄的素材，不要用于其他商业用途。

本书的配套素材和教学课件可扫描下面的二维码获取，如果在下载过程中遇到问题，请联系袁老师，邮箱：yuanjm@tup.tsinghua.edu.cn。书中重要的知识点和关键操作均配备高清视频，读者可扫描书中二维码边看边学。

作者在写作过程中虽力求严谨细致，但由于时间与精力有限，书中疏漏之处在所难免。如果读者在阅读过程中有任何疑问，请扫描下面的技术支持二维码，联系相关技术人员解决。教师在教学过程中有任何疑问，请扫描下面的教学支持二维码，联系相关技术人员解决。

配套素材　　　　教学课件　　　　技术支持　　　　教学支持

目 录

第6章
音频素材的处理方法

第7章
视频特效与转场的处理方法

第8章
视频画面的优化方式

第9章
短视频的导出与发布

第 1 章

手机短视频入门必会

随着网速的提升和移动支付的兴起，短视频成为了现代社交网络重要的组成部分。任何人在任何时间、地点，都可以通过短视频平台分享自己的生活，表达自己的情绪与价值观。平台丰富的滤镜、特效和音乐等功能，也可以激发更多人的创作激情，吸引更多人加入创作者队伍。

1.1 短视频概述

短视频是指在新媒体平台发布的短片视频，长度从几秒到几分钟不等，内容浅显易懂，满足了人们在快节奏的生活中对于碎片化内容的需求。

短视频内容创作随着网红经济的发展而日益丰富，从早期的休闲娱乐拓展至新闻、知识科普、公益教育、情景短剧等多个领域，如图1-1、图1-2所示。可以单独成片，如图1-3所示。也可以做成系列栏目，如图1-4所示，满足不同群体的多样化需求。

图 1-1　　　　　　图 1-2　　　　　　图 1-3　　　　　　图 1-4

1.2 短视频的类型

短视频的创作门槛相对较低，只需一台手机、一个账号，就可以成为内容创作者。想拍出优质的短视频，需要先了解短视频的类型，然后选择某个类型进行深入尝试。下面将从渠道、内容两个方面介绍短视频类型。

1.2.1 短视频推广渠道类型

按照发布平台的特点和属性，短视频可分为以下五种类型。

1. 资讯客户端渠道

资讯客户端大多通过平台的推荐算法获得视频的播放量，例如今日头条、网易新闻、百家号、一点资讯等，如图1-5所示。内容形式丰富，贴合时事热点就能获得很高的播放量。

图 1-5

2. 在线视频渠道

在线视频是指专门做视频的网站，例如爱奇艺、优酷、腾讯视频、央视频等，如图1-6所示，主要通过搜索或编辑推荐获取播放量，内容会比较精细，具有一定的观看价值。

图 1-6

3. 传统短视频渠道

传统短视频平台用户基数大、入驻门槛低，主要靠粉丝获取播放量，例如抖音、快手、西瓜视频、好看视频等，如图1-7所示，适合做垂直内容。

图 1-7

4. 社交媒体渠道

社交媒体互动效果较好，内容简单，以休闲娱乐为主，例如微博、微信、QQ、小红书等，如图1-8所示，该用户群体年轻且对热点敏感度高。

图 1-8

5. 垂直类渠道

垂直类平台针对某一个特定的领域或类别进行运营，如美食、旅游、服装、教育、汽车、健康等，除此之外，还有综合性的电商平台，如图1-9所示。通过短视频的发布推广，从而促进交易。

图 1-9

▍1.2.2　短视频内容类型

按照内容创作，短视频可分为以下六种类型。

1. 日常生活类短视频

日常生活类的短视频主要展现真实的生活场景和情感体验，以及生活中的各种细节、趣事。具体的拍摄类型有家庭生活、校园生活、职场生活、生活好物分享、美食分享、健康生活、旅行风景、萌宠相处、日常穿搭等，如图1-10、图1-11所示。

2. 搞笑吐槽类短视频

搞笑吐槽类的短视频主要以恶搞、段子、滑稽等内容为主。具体的拍摄类型有情景剧和脱口秀。情景剧具有一定的故事情节，内容贴近生活，如图1-12所示；而脱口秀则以"吐槽"为主，可以给观众带来极大的乐趣，如图1-13所示。

图 1-10　　　　　　图 1-11　　　　　　图 1-12　　　　　　图 1-13

3. 街头采访类短视频

街头采访类短视频主要以街头采访的形式，通过记录真实的采访过程和对话内容，向观众展示不同人群对某一类话题或事件的看法，以真实内容引发观众的共鸣和讨论。具体的拍摄类型有社会热点、时事政治、生活娱乐以及文化价值等。采访者可以随机选择路人、学生、快递员、学生等，如图1-14、图1-15所示。

4. 技能分享类短视频

技能分享类短视频主要以分享各种技能和知识为主要内容形式，激发观众对学习和成长的热情。具体的拍摄内容有生活技能、职场技能、学术技能、手工艺以及运动技能，如图1-16、图1-17所示。

图 1-14　　　　　　图 1-15　　　　　　图 1-16　　　　　　图 1-17

5. 创意剪辑类短视频

创意剪辑类的短视频主要通过剪辑技术对现有素材进行再次创作，让观众在短时间内感受到强烈的视觉冲击力和情感共鸣。具体的剪辑内容有时尚变装、科幻虚拟、定格动画、悬疑恐怖、幽默和搞笑等，如图1-18、图1-19所示。

6. 电影解说类短视频

电影解说类的短视频主要对经典电影、热门剧集、国内外作品等进行讲解、评论、分析，帮助观众更好地理解和欣赏作品。具体的解说内容有剧情介绍、人物分析、拍摄技巧、背景介绍等，如图1-20、图1-21所示。

图 1-18　　　　　　图 1-19　　　　　　图 1-20　　　　　　图 1-21

1.3 优质的短视频是什么样的

在平台中，一个优质的短视频要从几个数据指标判断：完播率、点赞数、评论量以及转发量，如图1-22、图1-23所示。

图 1-22　　　　　　　　　　图 1-23

1. 完播率

完播率是指视频的播放完成率，即能够完整看完的人数比重。完播率高的视频会推荐到更高的流量池，以赢得更大的曝光机会。提高短视频的完播率有以下几种方法。

- **直奔主题：** 前三秒点明主题，让观众快速了解视频内容；
- **制作争议：** 利用热点话题制作反向观点视频，以吸引评论互动；
- **点明视频价值：** 视频所传达的内容可以给用户带来哪些价值，可以在开头、封面或者标题中标明；
- **设置讨论话题：** 在视频中利用话术呼吁用户在评论区留言互动，利用评论区制造相关话题讨论；
- **紧跟热点话题：** 紧跟行业热点话题输出优质内容，表明视频观点吸引互动评论。

2. 点赞数

点赞数多可以证明该视频的内容受更多用户的喜欢。提高视频的点赞数有以下几种方法。

- **优化内容质量：** 保证视频有趣、有用、有亮点，吸引某些目标用户。可以使用热门音乐或者热门话题作为背景音乐，吸引用户点赞；
- **标题和封面：** 使用有趣、引人注目的或者与内容相关的标题、封面吸引用户播放视频进行点赞；
- **推广和分享：** 在适当的时间和途径上分享视频链接，浏览者越多，点赞数也相应增多；
- **互动和评论：** 积极点赞或回复评论，增加视频的互动性，吸引更多人讨论，提高参与度有助于增加点赞数；

- **定时更新：** 定期或者频繁上传高质量的视频，可以保持用户的关注度，有助于增加点赞量。

3. 评论量

评论量是衡量优质作品的标准之一，可以反映作品在用户中受欢迎的程度和互动效果。提高视频的评论有以下几种方法。

- **提供高质量的内容：** 高质量、有趣、有用、有创意的内容可以吸引用户评论；
- **邀请用户评论：** 可以在文案中或者内容创作中做一些评论引导，鼓励用户分享他们的想法、经验或者建议，也可以提出问题，让用户在评论区评论；
- **及时回复评论：** 及时回复评论可以让用户感到被重视，创建良好的关系网，从而吸引更多评论；
- **利用互动功能：** 增加投票、问答、抽奖等互动功能，吸引更多观众参与并留下评论，以建立更深入的联系；
- **利用热门话题：** 紧跟热点话题，添加相关话题标签，提高曝光度，可以有效增加被评论的概率。

4. 转发量

转发量越高，传播范围越广，被推送的概率也会大幅提升。提高视频的转发量有以下几种方法。

- **优化短视频的内容和形式：** 选择有趣、有意义或有情感共鸣题材的视频内容，可以自动吸引用户转发。除此之外，视频的时长、清晰的画质、适配的音频和字幕元素也是提升视频质量的关键；
- **通过社交媒体提高曝光度：** 将视频发布到多个平台，利用平台的特点，通过热门话题的植入、粉丝互动、与其他账号联名合作等方法，扩大视频的曝光度；
- **利用UGC（用户生成内容）带动转发效果：** 设计一些有趣的互动活动，鼓励用户通过相关短视频参与，在提升短视频转发率的同时，也能增加用户的参与度与粉丝黏度。

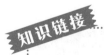

知识链接

什么是UGC

UGC全称为User Generated Content，即用户原创内容。该概念最早起源于互联网领域，即用户将自己原创的内容通过互联网平台进行展示，或者提供给其他用户。随着Web 2.0概念的兴起，UGC并不是某一种具体的业务，而是一种用户使用互联网的新方式，即由原来的以下载为主变成下载和上传并重。社区论坛、视频分享都是UGC的主要应用形式。

1.4 短视频制作大致流程

在选择短视频主题前，首先要确定该视频的受众人群的特点和需求。了解目标受众的喜好、习惯和关注点，然后考虑如何制作内容、策划脚本、确定拍摄手法、准备拍摄素材、后期剪辑以及上传分享等。下面针对创作主题的选定、视频脚本的策划、视频拍摄剪辑以及发布的

大致流程进行详解。

▌1.4.1 选定创作主题

视频主题的选择决定了创作的方向，为视频内容定下基调。以抖音平台为例，对于视频主题的选择，可以分为两类：暂时选题和常规选题。

1. 暂时选题内容——蹭热点

蹭热点可以说是效率较高的一种方式，可以快速抓住用户眼球，短时间内获取流量。所谓的热点可以围绕热点事件、热点话题、节假日、热门挑战等。

- **热点事件：** 可以重现事件、分析原因、推测结果以及提出解决的方法，如图1-24所示；
- **热点话题：** 了解热门视频的内容和主题，结合自己的优势和擅长领域，与热点内容相结合去创作视频，如图1-25所示；
- **节假日：** 可以讨论节日的来源、习俗、旅游策略等，如图1-26所示；
- **热门挑战/BGM/贴纸/滤镜：** 一键拍同款或者参加官方的热门活动挑战，如图1-27所示。

| 图 1-24 | 图 1-25 | 图 1-26 | 图 1-27 |

注意事项

不是所有的热点都可以蹭，要注意热点的及时性、话题热度、话题传播范围以及话题是否和短视频账号的运营内容相符。

2. 常规选题内容——强化人设

常规话题主要是为了强化人设，让用户了解该账户的定位。宠物类的创作者可以拍摄宠物的日常、宠物养护攻略、宠物行为科普等，如图1-28所示。美妆类的创作者可以分享美妆知识、美妆品牌介绍等。

3. 关键词思维选题

通过对行业、产品、服务等核心关键词进行发散，并联想不同的选题方向，然后针对目标

用户匹配痛点关键词，从而确定选题。例如，美食领域关键词可以延展出制作教程、健康养生、无辣不欢、方便速食、新品测评、低脂减肥餐等，如图1-29所示。装修领域可以延展出装修风格、避坑指南、干货分享、好物分享、收纳技巧、装修改造等，如图1-30所示。

4. 借鉴同行爆款选题

搜索同类型账号，分析这些账号的选题共同点，然后进行借鉴模仿。但不是生搬硬套，而是吸取他人优点，添加自己的创新内容。

5. 与粉丝互动制作选题

通过在主页简介、评论置顶等位置邀请粉丝投稿，或者选择评论区最有热度和争议的内容，挖掘粉丝最关心的话题，制作成视频选题，在获得粉丝认同感的同时还能增加粉丝黏度和互动率，如图1-31所示。

图 1-28　　　　　　图 1-29　　　　　　图 1-30　　　　　　图 1-31

1.4.2　策划短视频脚本

脚本可以称为拍摄提纲和大体框架，对前期的准备工作、后续拍摄、剪辑、效果、字幕、音效等起到流程指导作用。在开始写短视频脚本前，必须先确定好短视频的内容思路，如图1-32所示。

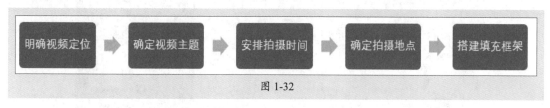

明确视频定位　→　确定视频主题　→　安排拍摄时间　→　确定拍摄地点　→　搭建填充框架

图 1-32

- **明确视频定位**：要基于账号定位视频内容的表达形式，例如，视频是美食制作、探店Vlog、美妆分享、知识讲解等；
- **确定视频主题**：确定视频拍摄的内容，例如拍摄饺子的制作过程；

- **安排拍摄时间**：提前定好时间，制作拍摄方案，有计划才不会影响后期的进度；
- **确定拍摄地点**：确定拍摄的地点。若选择公众场所，需要提前预约沟通，在规定的时间段拍摄，才不会影响拍摄进度；
- **搭建填充框架**：把参考借鉴的视频、原创的点子、内容物料等转化为具体的实施方案。

准备好这些就可以制作文字脚本和分镜头脚本。

1. 文字脚本

文字脚本类似于剧本，使用文字的模式将屏幕形象、声音、视频风格、情节简要书写出来。文学脚本不需要剧情上的短视频创作，只需要规定方案的台词、所用的镜头、镜头的长短等。

2. 分镜头脚本

分镜头脚本是将文字脚本的画面内容加工成一个个具体、可供拍摄的画面镜头。基础的短视频脚本如表1-1所示。

表1-1

拍摄场景	镜号	画面内容	景别	台词	时长	音乐/音效
厨房	1	打开冰箱	远景	从冰箱里取出准备好的食材	3秒	收音

- **拍摄场景**：确定拍摄内容，根据拍摄内容确定拍摄场景；
- **镜号**：拍摄顺序也是后期剪辑的顺序；
- **画面内容**：用文字描述拍摄的具体场景画面；
- **景别**：远景、全景、中景、近景和特写五种；
- **台词**：视频中的台词或者字幕；
- **时长**：控制每个单镜头和整体镜头的时长；
- **音乐/音效**：根据画面内容搭配适当的背景音乐和音效。

知识链接

知名导演脚本赏析

除了文字和表格模式的脚本，还可以绘制草图，将场景内容绘制出来。图1-33所示为知名导演们的电影分镜头手稿。

图 1-33

▌1.4.3 按脚本拍摄与剪辑视频

在开始拍摄之前，需要根据脚本内容进行准备工作，确定拍摄场地和时间，准备拍摄设备，确定演员和工作人员以及制定拍摄计划。

- **确定拍摄场地和时间**：选择合适的拍摄场地和时间，避开特殊天气，协调人员拍摄日程；
- **准备拍摄设备**：选择合适的拍摄设备，包括相机、麦克风、灯光等设备，如图1-34所示；
- **确定拍摄人员**：确定拍摄的演员和工作人员，安排好时间和任务；
- **制定拍摄计划**：根据脚本和场地情况，确定镜头顺序、拍摄时间和内容。

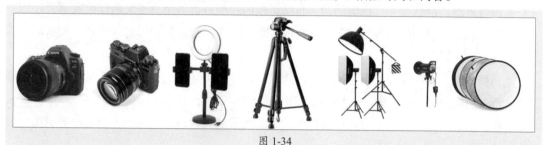

图 1-34

具体的拍摄步骤分为布置场景、拍摄镜头、录制音频、采集素材，如图1-35、图1-36所示。

图 1-35

图 1-36

- **布置场景**：根据拍摄脚本布置拍摄场景，包括搭建道具、调整灯光、设置背景等；
- **拍摄镜头**：根据拍摄脚本，按照顺序拍摄各个镜头，包括全景镜头、近景镜头、特写镜头等；
- **录制音频**：根据拍摄脚本录制现场音频，包括演员对白、独白以及环境声音；
- **采集素材**：除了拍摄现场素材外，可以拍摄一些空镜头。

拍摄完成后进入后期剪辑。后期剪辑主要分为以下几个步骤，如图1-37所示。

图 1-37

- **素材整理**：整理拍摄的素材，包括删除无用素材、剪辑合并、调整音频等；
- **素材剪辑**：将素材进行编辑，包括调整镜头速度、加入特效、添加字幕等；
- **音频处理**：对录制的音频进行处理，包括降噪、混音、调节音量等；
- **特效处理**：为视频添加特效，包括添加滤镜、调整颜色、加入动画等。

1.4.4 发布短视频

完成视频剪辑后，进入视频发布流程，具体包括以下几个步骤。

- **设置封面**：色彩统一、画面协调、布局合理的封面可以给用户带来最佳的观感，让用户快速知道该视频的内容，如图1-38所示。除此之外，封面上的标题可以被系统抓取，推送给目标用户；
- **选择话题**：话题选择关系着视频的内容能不能被相关领域的目标用户看见。每一个话题都有相应的流量池，添加三四个话题即可，如图1-39所示；
- **作品描述**：作品描述一方面可以让用户了解视频的大致内容，另一方面可以吸引用户继续观看；
- **添加组件**：添加门店推广、标签等进行营销推广；
- **添加地理位置**：添加地理位置，可以更容易获得同城的推荐流量，拉近与用户的距离；
- **@朋友**：@朋友、官方或者新闻当事人，可以形成账号矩阵布局，为其引流，如图1-40所示；
- **权限设置**：权限的公开设置可以获得较多的流量，若不方便公开发布，可以设置部分可见，如图1-41所示。

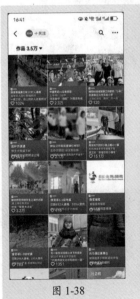

图 1-38　　　　　　　　图 1-39　　　　　　　　图 1-40　　　　　　　　图 1-41

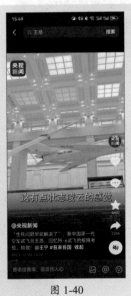

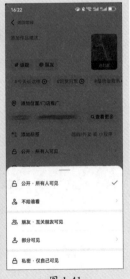

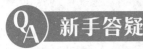新手答疑

1. Q: 短视频脚本有什么具体的作用？

A: 脚本是短视频的拍摄框架，在具体实施上，对前期的准备、中期的拍摄以及后期的剪辑都可以有方向地推进。若想获得高流量、高转化，必须精细地打磨脚本。

2. Q: 如何选择适合自己的短视频平台？

A: 新手可以根据自己的喜好选择自媒体平台。

- **抖音：**以泛娱乐为主，品牌入住率高，社交属性相对性偏低，运营干预大。内容质量要求较高，被动接受推荐的内容，用户全年龄覆盖；
- **快手：**下沉市场用户多，社交属性较高。创作内容注重真实、生活化，可以快速建立品牌与用户的情感链接；
- **微信（视频号）：**熟人社交的私域流量池入口，去中心化，运营干预性低；
- **小红书：**女性用户渗透率高，以推荐商品为主，注重传播的真实体验，沉淀品牌口碑；
- **B站：**视频内容精细程度高，具有一定的创作门槛，独特的社区文化，年轻人居多；
- **微博：**明星/大V影响力强，内容传播属性及时性强，粉丝/社群影响力强。

3. Q: 短视频的变现方式有哪些？

A: 常见的短视频变现方式有以下几种。

- **官方补贴：**平台为了吸引高质量的创作者，会对其提供相应的现金奖励和流量扶持；
- **广告变现：**有了一定的粉丝流量后，可以通过官方或第三方与广告商进行对接，对其产品或服务进行推广，从中获得收益；
- **带货变现：**在短视频中植入商品的信息，添加购物链接。用户购买便可以获得相应的提成；
- **签约平台：**签约平台后，平台会对创作者在内容创作、运营、拍摄等方面提供支持和指导，在流量上也会得到更多的倾斜；
- **知识付费：**创作者可以提供高质量、独家的付费内容吸引用户购买订阅。该模式适用于有粉丝基础的创作者；
- **直播打赏：**在直播和实时互动的短视频平台可以通过粉丝的礼物、打赏获得收益；
- **授权与销售素材：**拥有自己创作的短视频素材，可以授权给其他人或机构使用，从而获得收益；
- **任务变现：**通过体验游戏，把体验过程以视频的方式录制下来，通过浏览量、点击量获得收益；
- **蓝V自播：**对于实体商家，可以通过直播带货的方式变现；
- **同城号：**通过发布探店视频，带货位置或团购链接，用户通过该链接消费便可获得佣金。

第2章

短视频拍摄与剪辑的基本技法

本章向读者介绍短视频的拍摄与剪辑的基本方法。包括视频拍摄所用的辅助设备的介绍、拍摄场景的选择与布光、拍摄的基本技法以及视频后期剪辑的基本思路。通过对本章内容的学习，读者会对短视频的制作有更深的认识。

2.1 了解手机拍摄设备

随着智能手机的普及，越来越多的人选择轻巧、好用的手机拍摄短视频，以便分享他们的日常生活。那么用手机拍摄视频需要哪些设备呢？下面对一些必要的拍摄设备进行介绍。

▌2.1.1 手机

随着技术的迅猛发展，智能手机已成为人们生活学习中不可缺少的一部分。利用手机拍摄就成为人们目前分享日常片段的主力军。

与其他拍摄设备相比，手机使用起来更方便，自由度很高，能够随时随地记录自己身边发生的事件。特别是对于一些突发事件，手机拍摄可以发挥它的重要性。对于喜爱自拍的用户来说，没有比手机更有优势的拍摄设备了。

对于没有拍摄基础的用户来说，学习手机拍摄的门槛较低，易上手。可以说只要会基本的拍摄流程，就能够进行视频的拍摄。这也是手机摄影、手机短视频行业日渐兴起的重要因素之一。

手机型号不同，其配置也不同，很多人在手机的选择上很容易迷糊。那么一款主打短视频制作的手机所需的配置要求是哪些呢？

1. 屏幕分辨率

手机屏幕分辨率达到1080P基本上就可以拍摄短视频了，这是最基本的要求。当然，在预算足够的情况下，选择2K或4K屏幕分辨率也未尝不可。分辨率越高，拍摄的画质就越好。

2. 手机镜头

现在的智能手机镜头分前置镜头和后置镜头，如图2-1所示。前置镜头基本上是500万或800万像素，后置镜头可达到1300万左右的像素。可以说对于拍摄视频来说，这1300万像素的后置镜头足够用了。如果是自拍的情况下，500万或800万像素的前置镜头略显不足。此外，在选择时，主摄像镜头最好选择广角镜头，能够拍摄大场景的画面，拍摄出来的画面也有层次感和空间感。

3. 手机内存大小

如果视频拍摄的码率较高，就要选择内存较大的手机。目前市面上主流的手机内存大多以4GB、6GB、8GB、12GB为主，在选择时尽量选择6GB以上的内存。

图 2-1

4. 手机存储容量

手机在拍摄高清或超清视频画面时所产生的数据量是非常大的。以拍摄1080P分辨率的视频来说，可能需要十几GB，甚至几十GB的存储容量。目前主流手机存储容量大多以64GB、128GB、256GB、512GB为主，在选择时尽量选择128GB及以上的存储量。

2.1.2　手机支架

为了防止拍摄的画面出现抖动，需要利用各种支架固定手机。对于拍摄相对静止的画面，例如网课、直播、人物采访等视频时，可选择三脚支架进行辅助拍摄，如图2-2所示。它能够很好地固定手机，让拍摄画面保持稳定，不晃动。

对于拍摄户外活动类视频，需要不断地变化画面和构图，所以手机稳定器是不可或缺的辅助设备，如图2-3所示。手机稳定器能够有效防止手机在运动过程中出现的颠簸和抖动，保证拍摄画面的清晰。除此之外，它还能简化运镜的难度，辅助摄像者拍出一些手持手机难以拍出的镜头。

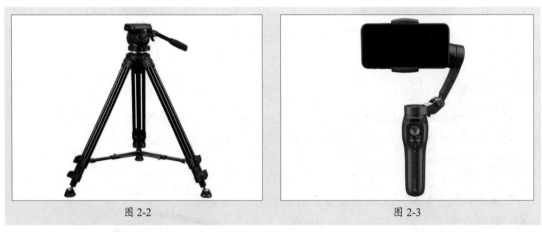

图 2-2　　　　　　　　　　　　　　　　图 2-3

此外，用户还可以根据拍摄需求来选择其他辅助设备进行拍摄，例如桌面支架、自拍杆、八爪鱼支架等，如图2-4所示。

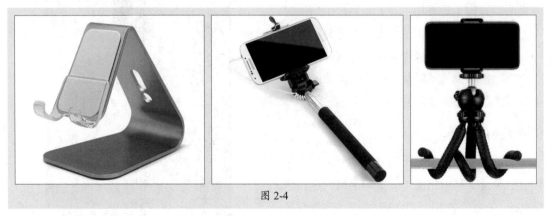

图 2-4

2.1.3　补光设备

补光设备在拍摄现场也经常会被用到。当拍摄环境比较昏暗，那么就需要利用补光设备对

拍摄主题进行打光，以保持拍摄画面的美观程度。常用的补光设备有反光板、补光灯、外拍灯等，如图2-5所示。

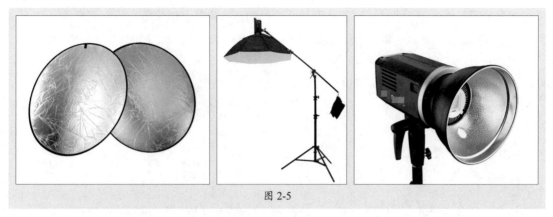

图 2-5

反光板常被用来改善现场光线，使得拍摄主体上的光照保持平衡，避免出现太尖锐的光线。此外，使用反光板能够使平淡的画面变得更加饱满，有立体感。常见的反光板有金银双面折叠板。

补光灯与反光板用于调节现场光线，是摄影摄像常用的补光设备。两者的区别在于，反光板是利用自然光的反射对拍摄的主题进行补光，属于物理补光设备。而补光灯则是通过直接光源进行补光。相对来说，补光灯的补光效果更稳定一些。

同样，外拍灯也属于补光设备的一种。当拍摄环境的光线无法满足拍摄需求时，可使用外拍灯进行调节。尤其在夜间进行户外拍摄时，外拍灯是必不可少的设备。

2.1.4　收音设备

在拍摄过程中声音的收录设备必不可少。选择合适的收音设备可以增强观众的代入感。目前常见的收音设备有两种，分别为麦克风和录音笔。

1. 麦克风

利用麦克风可将现场原声放大传播，让在场的观众能够清晰地听到。常用于演讲、演唱、会议、户外拍摄等场合。麦克风的种类有很多，按照外形分可分为手持麦克风、领夹式麦克风、鹅颈式麦克风以及界面麦克风4种，如图2-6所示。

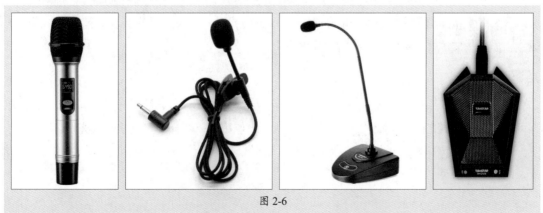

图 2-6

手持麦克风主要用于室内节目主持、演讲演唱等场合。该类麦克风可增强主音源、抑制背景噪声，同时还可以消除原声中的气流与噪声。

领夹式麦克风不需要手持，所以比较适合户外演讲、户外直播拍摄。该麦克风机身轻巧，外出携带非常方便，佩戴起来也不会造成负担。

鹅颈式麦克风主要用于室内会议场合。该麦克风收音准确并清晰，灵敏度高。因此无须紧贴嘴巴捕捉声音。鹅颈式麦克风可根据人物坐姿或站姿的角度调整麦克风位置。

界面麦克风常用于电话会议场合。该类麦克风灵敏度超高，收音范围很大。圆桌会议时，所有参会者的声音都会被准确捕捉。但它很容易受到环境噪声的干扰，从而影响收音效果，因此在使用时要保持环境安静。

2. 录音笔

录音笔具有存储量大、待机时间长、录制时长可达20小时左右、录制的音色较好等特点。一些高档录音笔还具有降噪功能。在拍摄视频时经常会被用到。

2.2 常用拍摄参数的设置

在拍摄前，需要学会对一些视频拍摄常用的参数进行调试，例如画面的对焦与测光、拍摄的基本参数，以及视频的表现形式等。下面对这些设置参数进行简要说明。

2.2.1 对焦与测光

无论是用摄像机还是手机进行录像，最基本的要求是：①对焦要清楚，保证画面不模糊；②曝光要准确，不能过度曝光，也不能欠曝光。因此学会对焦与测光是拍摄的基本技能。下面就以手机摄像为例，来介绍手机对焦与测光的基本操作。

1. 画面对焦

开启手机录像功能后，手机自动对画面的主体进行对焦和测光。自动对焦模式下，对焦区域默认处于画面中间，在对焦区中优先对焦距离相机最近的物体。

如果用户想要聚焦画面中某个主体物，只需在画面中点击该物体，此时会出现一个对焦框以及太阳图标，说明所选对焦点已完成自动对焦。图2-7所示将对焦点选中画面右侧的零食带，可以看出零食带上的文字清清楚楚，而左侧的绿萝则相对有些模糊。相反，如果将对焦点选中绿萝，那么零食带就会变得模糊不清，如图2-8所示。

2. 画面测光

正常情况下，手机会自动进行测光。如果在录像过程中用户感觉画面光线变暗或变亮，那么可以手动调整测光值。画面对焦后，滑动对焦框右侧小太阳图标即可调整画面光线。

向上滑动太阳图标，可增加曝光，让画面变得更亮，如图2-9所示；向下滑动，则减少曝光，画面变得灰暗，如图2-10所示。

| 图 2-7 | 图 2-8 | 图 2-9 | 图 2-10 |

2.2.2　设置视频拍摄参数

在开始拍摄视频前，需要对一些必要的拍摄参数进行设置，以拍摄理想的视频画面。下面对手机拍摄常规参数的设置进行介绍。

1. 帧率

每秒播放24帧以上的连续画面，会让人感觉画面动起来了，这就形成了视频。所以视频帧率是指1秒钟的视频由多少张照片组成，它是用来衡量视频流畅度的关键参数。目前手机录像帧率有很多种，常规录像帧率为30帧/秒和60帧/秒两种。

30帧/秒的帧率是常规标准。它可以提供平滑的视频录制，并且对于动作较慢的场景（如日常生活、普通对话等）效果良好。此外，30帧/秒的视频只需少量的存储空间，并且在一些较老或低性能的设备上播放更流畅。

60帧/秒的帧率可以提供更加流畅的视频录制，比较适用于快动作场景。例如录制运动画面，选择此帧率则更适合。但60帧/秒的帧率会占用更多的手机存储空间，并且对手机的性能要求会高一些。

以华为手机为例，进入录像模式后，单击右上角的"设置"按钮，如图2-11所示，在"设置"界面中选择"视频帧率"选项，即可选择相应的帧率值，如图2-12所示。

视频帧率的选择对视频质量有直接的影响。一般来说，帧率越高，视频质量越好。但帧率也不是越高越好，还要结合视频其他的参数进行综合考虑。如码率、压缩格式、分辨率等。

2. 分辨率

在看视频时，通常会有清晰度选择项，有720P、1080P、4K等参数可选。这个参数就是指视频的分辨率。目前视频网站主流为1080P的分辨率，在用手机拍摄视频时，最常用的就是4K和1080P的分辨率，4K视频的分辨率为3840像素×2160像素，1080P的分辨率为1920像素×1080

像素。在"录像"模式的"设置"界面中可选择"视频分辨率"选项进行设置，如图2-13、图2-14所示。

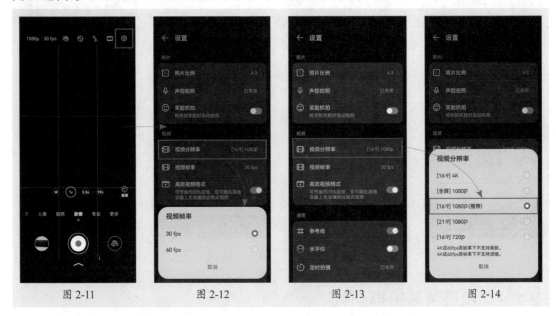

| 图 2-11 | 图 2-12 | 图 2-13 | 图 2-14 |

如果视频内容很短，那么就可选择4K分辨率进行拍摄，在后期剪辑时可进行二次构图，在导出时选择主流的1080P导出，不会影响画面清晰度。

注意事项

4K分辨率会占用大量的存储空间。在后期剪辑时，过长的视频内容容易造成剪辑软件的崩溃，所以如果要录制长视频，不建议使用4K的分辨率。

对于录制长视频，建议选择1080P分辨率。

3. 画面比例

画面比例指的是视频画面的宽度和高度之比。早期屏幕的画面比例为4∶3标准屏。目前主流的屏幕画面比例为16∶9宽屏显示。而电影屏幕则比普通屏幕更宽，甚至可达到2.35∶1。用户在使用手机拍摄时，建议选择默认的16∶9的比例。图2-15所示是[16∶9]1080P参数拍摄画面。

图 2-15

2.2.3 三种视频表现形式

通常视频拍摄有三种表现形式：常规视频、慢动作视频以及延时拍摄。下面分别对这三种形式进行简单介绍。

1. 常规视频

常规视频是以正常速度播放的视频，视频帧率为30帧/秒。该视频与人眼看到的效果同步，能够记录真实的画面。手机进入"录像"模式后，单击 ◉ 按钮可以开始录制视频，如图2-16所示。

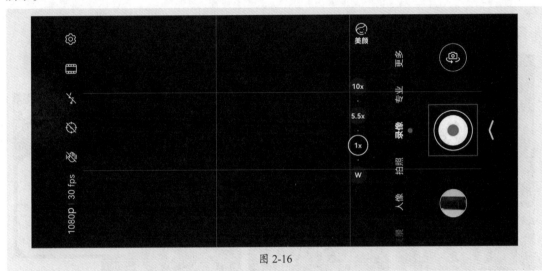

图 2-16

在录制过程中，单击右下角快门按钮，可随时拍摄画面中的静态照片，从而不错过任何精彩瞬间，如图2-17所示。

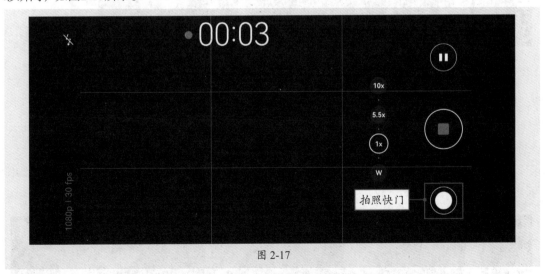

图 2-17

2. 慢动作视频

慢动作视频的播放速度较慢，其视频帧率通常为120帧/秒以上。慢动作视频可以拍摄人眼观察不到的奇妙景象，例如，雪花飘落、水花四溅、牛奶打翻、人物面部细微表情变化等，

图2-18所示是手挤柠檬的慢动作截图。

图 2-18

进入手机相机界面，选择"更多"选项，开启"慢动作"模式。根据需要调整速率（4x～32x之间）。速率越高，慢放效果越明显。视频帧数可控制在120～960帧/秒之间，设置完成后单击◉按钮即可，如图2-19所示。

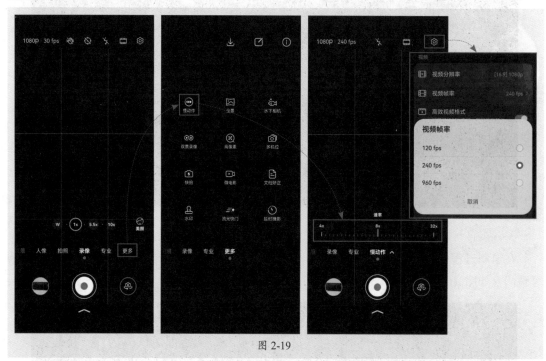

图 2-19

3. 延时拍摄

延时拍摄又叫缩时录影，是一种将时间压缩的摄像技术。它可将长时间（几小时甚至几天）记录的画面压缩到几分钟甚至几秒的视频画面。常用于拍摄日出日落、云卷云舒的自然风光，花开花落、烘焙烹饪等快速呈现长时间内的场景变化，以及川流不息的人群车流等，图2-20所示是花朵开花的一个视频过程。

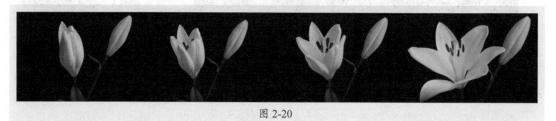

图 2-20

在相机界面中，选择"更多"选项并开启"延时摄影"模式。单击"自动"按钮可更改速率、时长等参数，如图2-21所示。

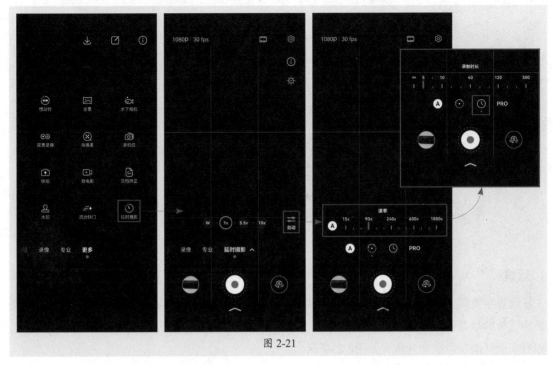

图 2-21

用户可以根据不同主题选择不同的速率参数，常规速率参数如下。

- 15x速率抽帧时间为0.5s，拍摄车流、行人；
- 60x速率抽帧时间为2s，拍摄云彩；
- 120x速率抽帧时间为4s，拍摄日出日落；
- 600x速率抽帧时间为20s，拍摄银河；
- 1800x速率抽帧时间为60s，拍摄花谢花开。

注意事项

拍摄延时摄影，因为长时间拍摄，需将手机调成飞行模式，避免因电话打扰而前功尽弃。在题材选择上选择变化比较大的地方拍摄，变化不大的场景成像不好。

2.3 掌握拍摄基本技法

运用一定拍摄技法会让视频画面更加出彩。下面从景别呈现、画面构图、运镜技巧以及拍摄转场方法四方面介绍视频拍摄常用的技法。

2.3.1 景别拍摄

景别是指主体物在屏幕框架结构中所呈现出的大小和范围。景别分为远景、全景、中景、近景和特景几个级别，如图2-22所示。

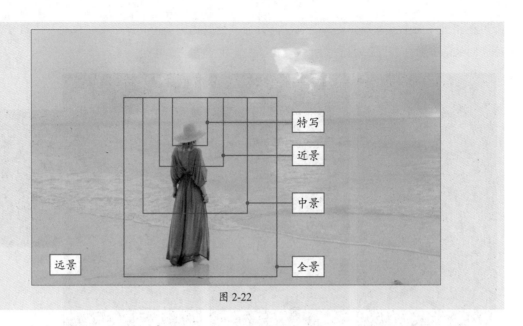

图 2-22

1. 远景

远景主要展示主体物周围的环境，可以表现宏大的自然景观，常用于拍摄环境、气氛以及景物气势的场景。其中主体物所占比重较小或者无。远景可以分为大远景和远景两种，大远景相对来说画面视野更加开阔，如图2-23所示。

2. 全景

全景的拍摄范围小于远景，主要突出画面主体物的全部面貌，例如主体人物的全身、体型、衣着打扮、面貌特征等。与远景相比，全景有明显的内容中心和结构主体，如图2-24所示。

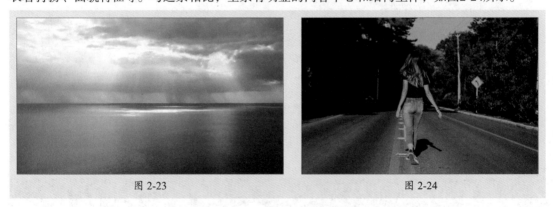

图 2-23 图 2-24

3. 中景

中景主要展示主体人物膝盖以上部分或某一场景的局部画面。与全景相比，范围比较紧凑，环境为次要地位，主要抓取主体物的明显特征，如图2-25所示。

4. 近景

近景主要表现人物胸部以上或主体物的局部画面。与中景相比，画面更加单一，环境和背景为次要地位，需将主体物放于视觉中心，如图2-26所示。

图 2-25

图 2-26

在拍摄近景时，往往需要更靠近主体物。由于手机的镜头都是定焦镜头，所以需要依靠走动来改变景别的效果。

5. 特写

特写是展示主体物一个局部镜头，常用于拍摄主体物的细节，或人物某个细微的表情变化。特写要近距离靠近主体物，所以取景范围很小，画面内容比较单一。与其他景别相比，特写会彻底忽略背景与环境，如图2-27所示。在拍摄特写镜头时，一定要设置好对焦距离，否则画面会模糊不清。

图 2-27

2.3.2　拍摄画面的构图

画面构图可以理解为画面的取景。画面中每一个对象都是构图中的元素。通过不同的构图方式，可以突出不同的主体物，增强画面展现效果。

1. 中心构图

中心构图是最极致简洁，也是最常用的一种构图方法。把主体物放置在画面视觉中心，形成视觉焦点。这种构图方式的最大优点就在于主体突出、明确，而且画面容易取得左右平衡的效果，如图2-28所示。

中心构图法比较适合微距特写，尤其是包裹的花瓣或叶片，本身就具有很好的层次感，能产生一种内在的向心力、平衡力。

2. 九宫格构图

九宫格构图（俗称井字构图）就是竖横各画两条直线，组成一个"井"字，画面被均分为九个格。竖线和横线相交得到4个点，被称为黄金分割点，也是画面的视线重点所在。用户可以将画面主体物放置在任意一个黄金分割点，如图2-29所示。

图 2-28

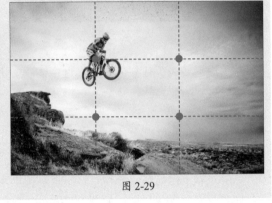
图 2-29

在利用手机摄像时，可开启参考线功能进行辅助拍摄。进入手机相机界面，单击"设置"按钮，打开"参考线"功能。此时，九宫格参考线就会显示在相机界面中，如图2-30所示。

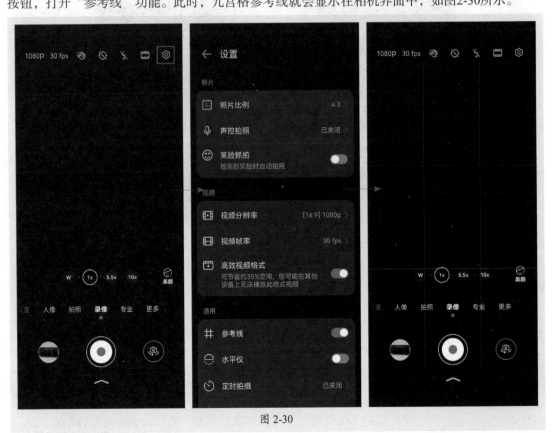
图 2-30

3. 横、竖构图

横构图是常使用的构图方式，常用比例为4∶3，左右宽幅较大，符合人眼的视觉习惯，如图2-31所示。适用于拍摄山川大河、户外壮丽风光以及需要展示全面情节画面的人或物。

相比较横构图，竖构图使视野变窄，但可以使画面更加干净，主体物也更加明确。由近至远，通过前后景对比可以更加直观地表现景物的纵深感与立体线条感，如图2-32所示。适用于拍摄人物肖像、高耸的建筑物、高大的树木、花卉景物等。

图 2-31

图 2-32

当拍摄的场景、主体和内容不同时，可灵活地选择构图方式以获得更好的呈现效果。

4. 对称构图

对称构图是指按照一定的对称轴或对称中心，使画面中景物形成轴对称或者中心对称。此构图比较常见的有建筑、隧道等。

对称构图能给人秩序感，让人产生严肃、安静、平和的感受，其色彩、影调、结构都蕴含着平衡、稳定的美。常见的对称元素有建筑对称、倒影对称、线条对称等，图2-33所示是建筑式对称结构。

5. 对角线构图

对角线构图是指主体物沿画面对角线方向排列，表现出动感、不稳定性或生命力的感觉。不同于常规的横平竖直，对角线构图可以使画面更加饱满，视觉体验更加强烈，如图2-34所示。

图 2-33

图 2-34

6. 引导线构图

引导线构图是指利用线条引导观看者的目光，使之汇聚到画面的焦点。引导线不一定是具体的线，但凡有方向的、连续的东西，都可以称为引导线，例如X形交叉、C形包围、S形弯曲、H形平行、A形汇聚分散等。此构图比较常见的有道路、河流、颜色、阴影等，如图2-35所示。

7. 框架构图

框架构图指的是利用各种"框"架，将画面主体物放在框架中进行拍摄。这种构图方式能够很好地聚焦人们的视点，强调画面的主体。这里的框架可以有很多，例如拱桥、拱门、门洞、山洞、各种缝隙等，如图2-36所示。

图 2-35 图 2-36

如果当时环境不具备框架条件时，可利用一些人为制造的框架进行构图。例如，用手机作为框架进行拍摄，有种画中画的神奇效果。利用车镜、化妆镜等各类镜面营造一个框架，同样也可以起到聚焦画面的作用，这种构图方式更有意思。

框架构图可以突出画面的主体，增加画面的层次感，但在使用时也要注意以下两点。

- 选择的框架要简洁，要有美感。简洁的框架能够更好地体现画面的主体物，而不会破坏画面；
- 不能为了"框"而"框"。在拍摄的时候，要观察一下是否有必要使用框架构图。很多时候画面构图已经很完美，这时可以果断舍去框架，以免弄巧成拙，影响效果。

2.3.3 拍摄运镜技巧

运镜是指摄像机在运动中拍摄的镜头，也称移动镜头，是视频拍摄中不可缺少的一个环节。一个好的运镜拍摄可以为视频增添无穷的魅力。所以掌握一些运镜技能对于视频拍摄来说是很有必要的。

1. 推镜头

推镜头是摄像机向主体物方向推进，或变动镜头焦距，让主体物在画面中的比例逐渐变大的拍摄方法，也是最常见的一种运镜方法，如图2-37所示。推镜头可以突出拍摄的主题，让视频更有代入感。常用于视频开场片段。

图 2-37

推镜头在视频中起到的作用如下。

- 推镜头在推向主体物的同时，取景范围由大到小，随着次要部分不断移出画外，所要表现的主体物部分逐渐"放大"并充满画面，因而具有突出主体物、突出重点的作用；
- 推镜头在一个镜头中从特定环境突出某个细节或重要情节，使其具有说服力；
- 推镜头可表现整体与局部的关系，强调全局中的局部，表现特定环境中特定人物的作用，强调重点。

平缓的推镜头速度，能够表现安宁、幽静、平和、神秘等氛围。急促的推镜速度，则能显示一种紧张和不安的气氛，或是激动、气愤等情绪。特别是急推，画面从稳定状态到急剧变动，继而突然停止，会使画面具有很强的视觉冲击力。

2. 拉镜头

拉镜头与推镜头正好相反。它是沿着摄像机拍摄的方向，由近及远地从视觉上慢慢远离主体物。主体物的位置不动，使观众在视觉上产生宽阔舒展的感觉，如图2-38所示。

拉镜头在视频中起到的作用如下。

- 拉镜头可表现主体物和主体物与所处环境的关系；
- 拉镜头取景范围和表现空间是从小到大不断扩展的，使画面构图形成多结构变化；
- 拉镜头是一种纵向空间变化的画面形式，可以通过纵向空间和纵向方位上的画面形象形成对比、反衬等效果；
- 拉镜头在一个镜头中景别连续变化，保持画面表现空间的完整和连贯；
- 拉镜头内部节奏由紧到松，与推镜头相比，较能发挥感情上的余韵，产生许多微妙的感情色彩；
- 拉镜头常被用作结束性和结论性的镜头；
- 利用拉镜头作为转场镜头。

图 2-38

3. 移动镜头

移动镜头是在拍摄过程中，镜头沿水平方向按一定轨迹移动拍摄，如图2-39所示。移动镜头的画面具有一定的流动感，可以打破画面的局限，扩大空间，使人置身于画面中，更有艺术感染力。常用于场景衔接，人物、物体、景点介绍等。

图 2-39

移动镜头在视频中起到的作用如下。

● 移动镜头通过摄像机的移动可以开拓画面的空间，创造独特的视觉艺术效果；

● 移动镜头在表现大场面、大纵深、多景物、多层次的复杂场景时具有气势恢宏的造型效果；

● 移动镜头可以表现某种主观倾向，通过强烈主观色彩的镜头表现更为自然生动的真实感和现场感；

● 移动镜头摆脱定点拍摄后形成多样化的视点，可以表现各种运动条件下的视觉效果。

4. 摇动镜头

摇动镜头是在拍摄过程中手机的位置保持不变，借助手机稳定器上下、左右、旋转等，如图2-40所示。常用于整体环境人物、物体的介绍，山水、城市、宴会、天空、海洋等场景。

图 2-40

摇动镜头在视频中起到的作用如下。

- 摇动镜头可以展示空间，扩大视野；
- 摇动镜头可通过小景别画面包容更多的视觉信息；
- 摇动镜头能够介绍、交代同一场景中两个主体物的内在联系；
- 利用性质、意义相反或相近的两个主体物，通过摇镜头把它们连接起来表示某种暗喻、对比、并列、因果关系；
- 摇镜头也是画面转场的有效手法之一。

5. 跟随镜头

跟随镜头是在拍摄过程中镜头跟随运动的主体物运动拍摄，如图2-41所示。常用于表现人物连续的动作或表情，以及主体物的运动变化。

图 2-41

跟随镜头在视频中起到的作用如下。

- 跟随镜头能够连续而详尽地表现运动中的被摄主体，既能突出主体，又能交代主体物运动方向、速度、体态及其与环境的关系；
- 跟随镜头跟随被摄对象一起运动，形成一种运动的主体不变，静止背景变化的造型效果，有利于通过人物引出环境；
- 从人物背后跟随拍摄的跟随镜头，由于观众与被摄人物视点的同步，可以表现一种主观性镜头。

6. 环绕镜头

环绕镜头是在拍摄过程中镜头围绕主体进行旋转拍摄，可全方位展示拍摄主题，如图2-42所示。常用于巡视环境和人物、展示商品等。

环绕镜头在视频中可通过运镜突出主体，让短视频画面更有张力。通常使用稳定器、旋转轨道、无人机等辅助设备突出主体物，展现主体物与环境之间的关系或人物与人物之间的关系，营造一种独特艺术氛围的镜头运动。

7. 升降镜头

升降镜头是在拍摄过程中手持或借助稳定器上升或者下降拍摄，如图2-43所示。常用于表现主体的全貌以及画面感情状态的变化。

图 2-42

图 2-43

升降镜头在视频中起到的作用如下。

- 升降镜头有利于表现高大物体的各个局部；
- 升降镜头有利于表现纵深空间中的点面关系；
- 升降镜头有利于展示事件或场面的规模、气势和氛围；
- 利用升降镜头可以实现一个镜头内的内容转换与调度；
- 升降镜头的升降运动可以表现画面内容中感情状态的变化。

2.3.4 拍摄转场技巧

转场指的是视频中场景与场景之间的过渡或转换。一个好的转场能起到巧妙连接场景，催化故事的作用。当然，用户可以在拍摄后利用剪辑软件添加各类转场效果，但如果在拍摄过程中恰当地运用一些转场技巧的话，视频画面会更加有趣，同时也节省了后期剪辑的时间。

1. 遮挡物转场

遮挡物转场是一种很常见的转场方式，利用人物或者物体遮挡镜头制造出一个黑场，通过这个黑场来实现转场。图2-44所示就是利用车流和人群的遮挡，实现女主从时尚小白转变为时尚女王的场景转换。

图 2-44

需要注意的是，在利用遮挡物进行转场时，拍摄主体要同方向运动，否则画面会很显得突兀。

2. 利用运动镜头转场

利用运动镜头转场是利用摄像机的运动，或者前后镜头中人物、交通工具等运动方向进行场景或时空的转换。图2-45所示是通过孩子们的奔跑动作进行两个场景的自然转换。

图 2-45

由于运动的冲力和本身的连贯性，会使得场景转换衔接得非常顺畅。这种转场方式大多强调前后段落的内在关联性。

3. 相似场景转场

相似场景转场指的是两个场景中以相同或相似的主体形象进行转场，其中包括物体形状相似、位置重合、物体色彩相似等。利用相似场景可达到视觉连续、转场顺畅的目的。图2-46所示是利用油灯和街灯两个形状相似的物体进行室内外两个场景的转换。

图 2-46

知识点拨

除了以上三种拍摄转场的技法外，还有其他一些转场技法，例如利用景物镜头转场，利用音乐、对白、解说词等配合画面实现转场等。这些转场技法在电影片段中也是经常被用到的。

2.4 掌握视频剪辑的基本思路

要想拍摄的视频呈现满意的效果，视频剪辑这一步不可少。用户在学习视频剪辑技法前，先要了解剪辑的基本思路。有了思路，剪辑操作才会得心应手。

2.4.1 剪辑的作用

在视频拍摄的过程中，难免会出现很多冗余的故事情节，也很难把握故事的节奏和变化，所以要利用剪辑这一步对视频进行二次加工，使结构更严谨，节奏更鲜明。

1. 让故事情节更加紧凑

无实质内容，有瑕疵，甚至偏离故事主题的画面会影响到故事的连贯性，也影响观众观看的兴致。所以在剪辑环节，这些画面都要进行删除，以保证故事结构的严谨和情节的连贯性。

2. 实现空间和时间的自由转换

剪辑可以自由转换画面的空间和时间。例如上一画面是腊月飞雪的场景，下一画面就进入了春暖花开的场景。又例如，上一画面还在三亚看海，下一画面就在上海黄浦江畔，如图2-47所示。像这种时间和空间上大幅度跨越，在拍摄现场是无法控制的，只有剪辑能做到。

图 2-47

3. 自由把控画面节奏

剪辑可以自由控制视频时长，使其不断发生变化。因为一成不变的节奏，会让观众感觉枯燥，无法集中注意力。所以需要利用剪辑营造不同的节奏。不同的画面，其节奏也不同，例如温馨的画面可降低节奏，拉长镜头，营造舒适平静的氛围。激烈打斗的画面可提高节奏，营造出紧张的氛围。图2-48所示是男主在雨中打斗的画面。

图 2-48

4. 实现内容的二次创作

相同的视频片段，不同的剪辑思路与创作手法，呈现的风格效果也不尽相同。剪辑不是机械性的操作，而是需要发挥剪辑师的主观能动性，蕴含着对视频内容的深度理解与二次创造。

▌2.4.2　剪辑的常规思路

对于短视频剪辑从业人员来讲，不仅要掌握工具的应用技能，还要熟悉剪辑视频的思路。

1. 提升视频输出的信息量

对于影视剧这种长视频来说，展现一个完整的故事情节很容易做到，并且还能够展现得淋漓尽致。但对于短视频来说，在几十秒内想讲清楚一件事情，那么视频输出的信息量就很大。视频信息量越大，留给观众的思考空间就越小。这有利于保持观众对视频的兴趣，有助于提高视频的完播率。

要在短时间内讲完某件事情，就势必要使用变速。变速就是让视频画面变快或变慢。一般来说，视频关键信息可以用正常速度，甚至慢速度播放，其他辅助信息可以加速播放。快慢结合，能够很好地突出关键内容，从而吸引观众的注意力。

2. 突显视频片段间的区别性

在视频片段前后顺序不重要的情况下，尽量将画面风格、界别、色彩等方面区别较大的两个片段衔接在一起。因为区别大的画面会让观众无法预判下一个场景是什么，从而激发其好奇心。另外，区别性大的与相似的两个片段从视觉效果上来说，前者会更有优势。

3. 用文字强调视频的关键

在剪辑视频时，可以适当利用文字来强调内容的重点信息，以便观众能够更快地理解并消化视频内容。这种效果常用于在娱乐综艺、人物访谈、纪录片、新闻资讯等类型视频中。图2-49所示某美食博主分享的美食制作视频片段，就利用文字对制作的流程进行说明，观众一目了然。

图 2-49

4. 用背景乐烘托内容

音乐是听觉意象，也是能打动人的艺术形式之一。音乐在短视频中发挥着重要作用。它既可以推进故事情节、烘托气氛，又能带动用户的情绪、引起共鸣、带来愉悦感。当视频内容感觉单调的话，可以尝试选择一款合适的背景乐做陪衬，也许会有意想不到的效果。

当然，在选择背景乐时，需根据内容主题来定。还有很多新手在找到一首非常好听的音乐后，会将音乐声调得比较大。这种方法是不可取的。背景乐只是陪衬，视频内容才是主体。如果因为背景乐音量太大而影响画面的表现就本末倒置了。尤其是用来营造氛围的背景音乐，其音量刚好能听到即可。

2.4.3 常用的剪辑方式

下面向读者介绍一些剪辑师们常用的剪辑方式，其中包括反拍剪辑、主观视角剪辑、人物情绪反应剪辑、声音剪辑等。

1. 反拍剪辑

反拍剪辑也称正反打剪辑，是指用正打镜头和反打镜头进行切换，一般用于拍摄两个或两个以上人物面对面的场景。例如拍摄两人交谈的场景，或者在公众场所演讲的场景等，如图2-50所示。

图 2-50

2. 主观视角剪辑

　　主观视角剪辑是指画面中主人公看向某个方向场景后，就会衔接该人物的视角展现事物的场景。该剪辑方式可以诱导观众进入主人公的主观世界，感受主人公的情绪变化，如图2-51所示。

图 2-51

3. 人物情绪反应剪辑

　　人物情绪反应剪辑是指当画面展现突发事件，或主人公与他人谈话的场景后，衔接人们对某事件或听到的言论做出的情绪反应场景。利用该剪辑方式可以营造事件造成的影响力。图2-52所示是父亲听说儿子要参军后，作出欣喜的表情。

图 2-52

4. 利用声音剪辑

　　声音剪辑是利用画面中人物说话、人物动作、机械打斗、内心独白、解说、背景乐等声音元素进行画面的剪辑。不同的声音给观众的感受也不同。图2-53所示是女主通过读信的声音剪辑画面的，让观众了解女主信中的具体内容。

图 2-53

1. Q：移动镜头与跟随镜头很相似，如何区分？

A： 移动镜头与跟随镜头都可表现空间的完整统一，也都能表现人物的心理情绪。但移动镜头是摄影机沿水平方向移动，而跟随镜头则是摄影机跟踪运动的主体物进行拍摄。

2. Q：特殊视角构图方式是什么样的？

A： 特殊视角是指用非常规视角拍摄的画面，例如俯拍、仰拍、低角度拍摄等。利用这些独特视角进行拍摄可以提高画面的视觉冲击力，画面会更有趣。

俯拍是拍摄人从高处以俯视角度进行拍摄，这样可以表现出远、近景物层次分明的空间感。仰视与俯视相反，拍摄人在视平线上以仰视的角度进行拍摄。适合拍摄建筑、树林、天空等，通过高低大小的对比，突出拍摄主体物的高大感和压迫感。低角度是指在低于视平线以下的角度进行拍摄。该角度不仅可营造出视觉冲击力，还可以令画面变得更加稳定，如图2-54所示。

图 2-54

3. Q：运镜方式中，甩镜和晃镜是什么意思？

A： 甩镜是指一个画面结束后，镜头急速摇转向另一个方向，中间摇转的过程中拍摄下来的内容模糊不清。这个过程比较符合人眼的视觉习惯。利用甩镜可以强调空间的转换和同一时间内不同场景所发生的并列情景。

晃镜是指在拍摄过程中摄像机机身做上、下、前、后摇摆的拍摄，常用作主观镜头，产生强烈的震撼力和主观情绪，如精神恍惚、车辆颠簸等。该镜头在实际中运用得较少。

第3章

短视频剪辑主流工具——剪映App

对于视频小白来说，选择一款合适的剪辑软件很重要。剪映作为短视频剪辑的主流工具，界面布局较为简单，模板类型丰富，滤镜高级有风格，曲库内包含抖音歌曲等独家资源，除此之外，还可以一键分享至抖音、西瓜视频等多个平台，是手机剪辑软件的首选。

3.1 了解剪映App

剪映是抖音官方推出的一款视频编辑软件，如图3-1所示。该软件界面简洁美观，内含全面的剪辑功能，支持变速、多样的滤镜效果以及丰富的曲库资源。零基础也可以轻松剪辑出炫酷有质感的大片。

在网页中搜索"剪映"进入官网，可以根据需要下载专业版、移动端以及网页版等，如图3-2所示。轻松实现计算机、手机、平板电脑三端草稿互通，随时随地进行剪辑创作。

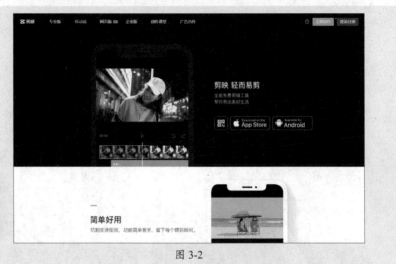

图 3-1　　　　　　　　　　　　　　　　图 3-2

注意事项

在手机应用市场搜索"剪映"，下载安装即可使用。

3.2 剪映App工作界面

在手机端点击剪映打开软件，进入初始界面，如图3-3所示。点击 ➕ 按钮开始创作，进入素材选择界面，导入素材后进入编辑界面，如图3-4所示。

注意事项

在初始界面中，点击 按钮进入帮助中心，可以查看最近的功能以及常见的问题，例如商用版权、剪辑相关、创作课堂、账号相关以及平台规范等。

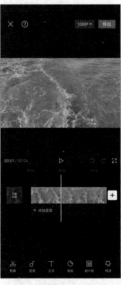

图 3-3　　　　　　　　　　　　　图 3-4

3.2.1 初始界面

初始界面的上半部分提供了大量的智能操作入口。点击"展开"按钮▬，查看所有入口，包括创作脚本、录屏、超清画质、AI特效等，如图3-5所示。

初始界面的下半部分分为三个区域：试试看、本地草稿以及功能菜单入口，如图3-6所示。其中试试看板块推荐比较热门的功能、特效、文字、滤镜等，一键即可应用同款，本地草稿模块显示编辑的草稿、模板、图文等，如图3-6所示。功能菜单入口包括剪同款、创作课堂、消息以及我的。

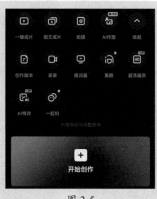

图 3-5

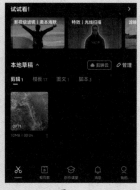

图 3-6

注意事项

随着版本的更新，软件的初始界面与编辑界面的功能也会有所不同。

下面对初始界面中的功能按钮进行讲解。

1. 一键成片

一键成片功能是将导入的素材快速生成带有滤镜、文字等特效的视频，特别适用于"懒人"用户群体。在初始界面中点击"一键成片"按钮▣，进入照片视频界面。选择素材后，可以在素材上方输入视频要求，如图3-7所示。点击"下一步"按钮进入推荐模板界面，滑动点击模板缩览图可预览合成效果。

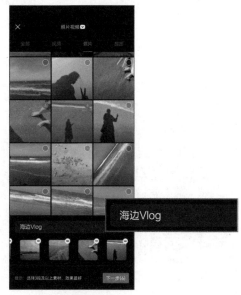

图 3-7

在工具栏中点击"视频"按钮▦，选择目标视频片段，可进行替换、裁剪、调整音量等操作，如图3-8所示。点击"文本"按钮▮，可以更改文本内容，如图3-9所示。点击"音乐"按钮♪，可以替换、裁剪音频。点击"编辑更多"按钮跳转至编辑界面继续编辑视频。调整完成后，即可点击"导出"按钮 导出 导出视频。导出成功后可选择分享至其他视频平台，如图3-10所示。

| 图 3-8 | 图 3-9 | 图 3-10 |

注意事项

部分模板不支持"编辑更多"。

2. 图文成片

图文成片可以根据输入的文案，生成与之相符的视频。此功能可以有效帮助擅长撰文，但不会剪辑的创作者制作视频。在初始界面中点击"图文成片"按钮，进入图文成片界面，输入文案，在底部选择视频的生成方式，如图3-11所示。

- **智能匹配素材**：根据文案匹配素材；
- **使用本地素材**：添加自己的视频/图片素材；
- **智能匹配表情包**：根据文案内容匹配网感十足的表情包。

以"智能匹配素材"为例，点击"生成视频"按钮后进入编辑界面，如图3-12所示。在该界面中可对视频进行基础的编辑，包括更改主题模板、风格套图、画面、文字、音色、自主录音等，确定无误后即可导出视频。

3. 拍摄

在拍摄功能中可以进行常规的拍摄，还可以在"灵感"选项中找到合适的场景镜头跟随拍摄。在初始界面中点击"拍摄"按钮，进入拍摄界面，点击按钮开始拍摄，如图3-13所示。在拍摄界面中各按钮功能介绍如下。

- **"设置"按钮**：设置延时拍照、显示比例、闪光灯以及分辨率参数；
- **"切换镜头"按钮**：切换前后置镜头；

- **"美颜"按钮** 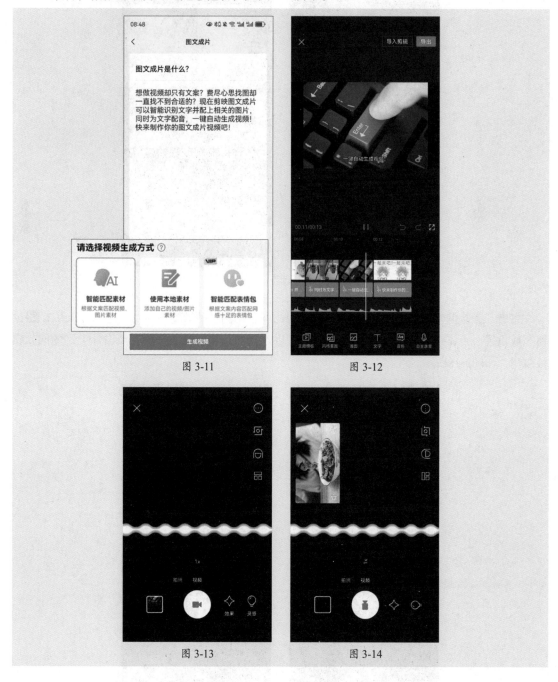：设置美颜参数；
- **"预览模板"按钮**：选择预览模板；
- **"效果"按钮**：设置滤镜效果；
- **"灵感"按钮**：提供不同场景的镜头参考，可以一边查看左上角的小窗视频，一边拍摄素材，拍摄时小窗可以随意拖动，如图3-14所示。

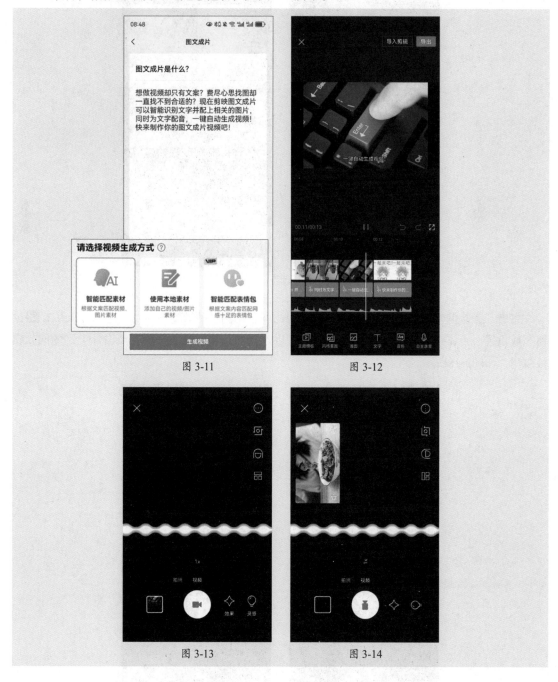

图 3-11　　　　　　　　　　　图 3-12

图 3-13　　　　　　　　　　　图 3-14

4. AI 作图

AI作图可以根据输入的文字描述筛选关联的数据，进行融合生成精彩的图片。在初始界面中点击"AI作图"按钮，在弹出的界面中输入文案，如图3-15所示。点击"立即生成"按钮

可预览生成的效果，如图3-16所示。

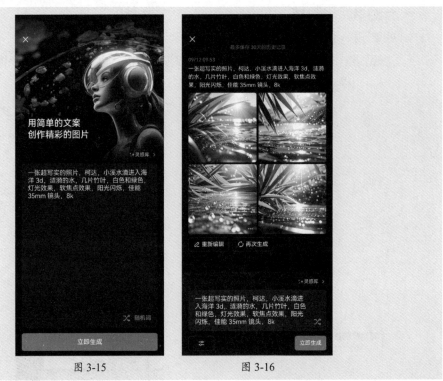

<div align="center">图 3-15　　　　　　　　　　　　　图 3-16</div>

点击"参数调整"按钮 ⚙，可以选择模型，调整比例和精细度，如图3-17所示。点击 ✅ 按钮完成设置。点击"灵感库"按钮 ✨灵感库 ，可以选择热门、插画、摄影以及设计类别的同款模板应用，如图3-18所示。

<div align="center">图 3-17　　　　　　　　　　　　　图 3-18</div>

5. 创作脚本

脚本是指拍摄短视频所依据的大纲。拍摄前的分镜头内容制作，拍摄后的脚本制作，可以大大提高制作效率。在初始界面中点击"创作脚本"按钮 📄，进入创作脚本界面，内含旅行、Vlog、好物分享、探店、萌宠以及家居汽车，如图3-19所示。点击"新建脚本"按钮 ✎ 新建脚本 ，在弹出的界面中填写脚本内容，如图3-20所示。

图 3-19　　　　　　　　　图 3-20

在创作脚本界面中可以选择预设脚本的模板，点击进入了解详情，如图3-21所示。点击"去使用这个脚本"按钮，进入分镜步骤界面，如图3-22所示。点击 原视频▶ 按钮，预览视频内容与拍摄建议；点击 ⊞ 按钮，可以选择拍摄或从相册上传。在"点击输入台词"处可加入台词字幕，字数不宜过多，否则会影响成片效果。

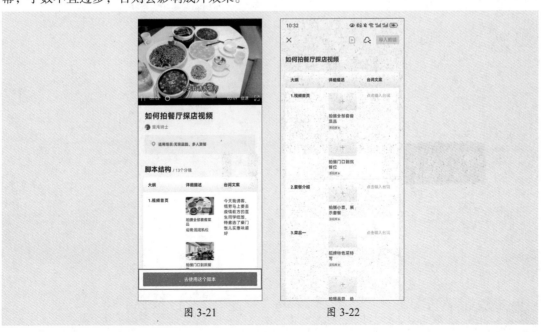

图 3-21　　　　　　　　　图 3-22

6. 录屏

剪映中的录屏功能相较于手机自带的录屏更加智能，可以根据需要设置分辨率、帧率、码率等。该功能支持各类软件的录屏，也支持画音同步，录制完直接可以进行剪辑，不用再次导入。在初始界面中点击"录屏"按钮 ，进入录屏界面，如图3-23所示。点击 按钮开启麦克风，可进行音频的录制，辅助音视频的编辑、创作、发布等。点击 1080p 按钮设置录屏参数，如图3-24所示。

图 3-23 图 3-24

点击"开始录制" ，根据提示开启权限，录屏后可以调整悬窗的显示与位置，如图3-25所示。回到剪映，点击 按钮结束录制，可对录屏文件进行重命名、删除、编辑等操作，如图3-26所示。

图 3-25 图 3-26

7. 提词器

提词器功能可以将台词文本用透明悬浮的方式滚动展示在屏幕中，特别适用于知识类视频创作者，可以有效避免在录制中忘词的情况发生。在初始界面中点击"提词器"按钮 ，在弹出的界面中点击 按钮，如图3-27所示，输入台词或使用"智能文案"快速生成文案，如图3-28所示。

图 3-27

图 3-28

确认后进入拍摄界面，如图3-29所示。点击 按钮可对台词的内容进行更改。点击 按钮可以对台词的滚动速度、字体大小以及字体颜色进行设置，或者开启智能语速，如图3-30所示。

图 3-29

图 3-30

8. 美颜

美颜功能可以对视频中人物的肤色、五官、妆造以及形体进行美化处理。在初始界面中点击"美颜"按钮■，添加视频或图片，进入编辑界面，可进行美颜、美型、美妆以及手动精修操作。

9. 超清画质

超清画质功能可以有效提升视频画面的画质，使其更加清晰。在初始界面中点击"超清画质"按钮■，添加视频或图片。等待系统上传云端进行超清处理，然后下载至本地进行预览，可在右上角导入编辑或导出。

10. AI特效

AI特效功能可以在导入图片的基础上，根据自定义风格生成风格化效果。在初始界面中点击"AI特效"按钮■，选择一张喜欢的图片，输入想创作的画面风格，AI一键生成风格化效果。

11. 一起拍

一起拍可以邀请好友共同观看视频，录制彼此的反应、评价，适合拍摄反应视频。在初始界面中点击"一起拍"按钮■，复制口令邀请好友加入一起拍。点击或拖入一个视频一起观看，在观看视频中进行录制。

12. 开始创作

在初始界面中点击"开始创作"按钮⊞，进入素材选择界面，可选择一个或多个本地视频照片，也可以在剪映云、素材库中选择素材点击添加。

13. 本地草稿

本地草稿中包括剪映云、管理、剪辑、模板、图文以及脚本选项，可以对视频草稿进行管理编辑。

▌注意事项

在剪映11.4.0之后的版本，剪映云移动到初始界面的顶部，点击即可进入到剪映云界面。在该界面中可以查看云空间、草稿、素材等信息。

14. 功能菜单

功能菜单中包括剪辑、剪同款、创作课堂以及我的。

点击"剪同款"按钮■进入剪同款界面，如图3-31所示。选择任意模板，在预览界面中点击"剪同款"，如图3-32所示。

根据提示在相册中选择或直接拍摄添加素材，如图3-33所示。点击"下一步"生成视频，如图3-34所示，在该界面中可调整文本、音乐等编辑操作。点击"创作课堂"按钮■，在打开的界面中可以搜索并学习视频剪辑课程。在"信息"界面中可查看官方、评论、粉丝和点赞信息。点击"我的"按钮■，在打开的界面中可编辑个人资料，查看喜欢、收藏以及已购的视频。

图 3-31	图 3-32	图 3-33	图 3-34

3.2.2　编辑界面

编辑界面主要分为三部分。第一部分为预览区域，第二部分为时间轴区域，第三部分为工具栏区域。

1. 预览区域

预览区域可以实时查看视频画面，如图3-35所示。左下角 00:01 / 00:04 显示的是视频当前时长与总时长。点击▷按钮播放视频。点击Ⅱ按钮暂停播放视频。点击↩按钮撤销上一步操作。点击↪按钮可在撤回操作后将其恢复。点击⤢按钮全屏预览播放。

图 3-35

2. 时间轴区域

时间轴区域主要显示添加的素材，对其进行剪辑操作、声音设置以及封面设置。该区域主

要包括轨道、时间线和时间刻度三大元素，如图3-36所示。

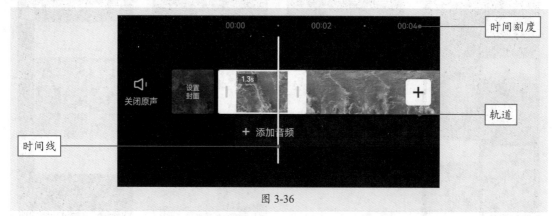

图 3-36

- **时间刻度**：时间刻度可以准确判断当前时间轴所在的时间点，随着视频轨道长短变化，时间刻度也相应变化；
- **轨道**：置入的视频为主视频轨道，可添加音频、文字、贴纸、滤镜、特效等效果，生成其专属轨道；
- **时间线**：时间轴中竖着的白线为时间线，用来精准定位画面。时间线在轨道上移动，预览区会显示当前时间线所在帧的画面。

3. 工具栏区域

剪映中所有的功能都需要在工具栏中找到相关工具进行操作。在不选择任何轨道的情况下，默认显示的为一级工具栏，如图3-37所示。点击任意一个工具进入二级工具栏，如图3-38所示。点击 ＜ 按钮返回上级工具栏。

图 3-37 图 3-38

注意事项

部分工具还有三级工具栏，例如"剪辑"→"变速"→"常规变速/曲线变速"。

动手练 热门同款视频一键成片

下面练习如何使用"剪同款"功能一键成片并导出视频，以熟悉剪映界面功能与基础操作知识的应用。

步骤01 在初始界面中点击"剪同款"按钮 进入剪同款界面滑动到"旅行"，如图3-39所示。

步骤02 选择"旅行篇·年少的你啊"模板，在预览界面中点击"剪同款"按钮，如图3-40所示。

步骤03 根据提示在相册中选择或直接拍摄添加素材，点击"下一步"按钮生成视频。滑动并点击倒数第二个视频片段，在弹出的选项中选择"替换"，如图3-41所示。

图 3-39 图 3-40 图 3-41

步骤 04 重新导入素材并替换原素材，再次选择，在弹出的选项中选择"裁剪"，如图3-42所示。

步骤 05 在裁剪界面中调整裁剪框的范围，拖动调整视频的显示区域。点击✅按钮完成调整，如图3-43所示。

步骤 06 确认无误后，点击"导出"按钮 导出 导出视频。点击🖫按钮保存到本地，如图3-44所示。

图 3-42 图 3-43 图 3-44

3.3 剪映App四大核心工具

剪映的四大核心工具分别是关键帧、蒙版、智能抠图以及色度抠图。

3.3.1 关键帧

关键帧是视频画面中关键的一帧，帮助画面从一个状态自动变化为另一个状态。

添加素材后，在视频起始处点击 ◇ 按钮添加起始关键帧，如图3-45所示。放大旋转画面并调整不透明度为0，如图3-46所示。将时间线指针移动到合适位置，在该时间线处将自动生成结束关键帧，如图3-47所示。拖动时间线查看效果，如图3-48所示。

图 3-45 　　　　　　图 3-46 　　　　　　图 3-47 　　　　　　图 3-48

3.3.2 蒙版

蒙版是可以在视频或者图片上创建遮罩层的工具，以控制画面局部的可见性。

选择视频轨道后，在工具栏滑动选择"蒙版"按钮 ◎ ，如图3-49所示。在该选项栏中选择蒙版类型。图3-50～图3-52所示分别为镜面、圆形、矩形蒙版效果。

图 3-49 　　　　　　图 3-50 　　　　　　图 3-51

图 3-52

知识链接

蒙版的类型

在蒙版选项中一共有六种蒙版类型，具体介绍如下。

- **线性：** 线性蒙版是用一条线将画面分成两个部分，一部分可见，一部分不可见；
- **镜面：** 由两条平行白线组成，平行线之内显示，平行线之外不显示；
- **矩形：** 创建一个矩形遮罩。通常被用于创建一些画面分割、画中画等相关的视频或图片，如电影中的分镜头效果、播报中的画中画效果等；
- **圆形：** 创建一个圆形遮罩。通常用于创建一些与圆形相关的视觉效果，如将视频或图片呈现为圆形、或者突出显示某个物体等；
- **心形：** 创建一个爱心遮罩。通常被用于创建一些浪漫、温馨或者节日相关的视频或图片，如情人节视频、婚礼视频等；
- **星形：** 创建一个星形遮罩。通常被用于创建一些与星星、夜空、宇宙相关的视频或图片，如星空摄影视频、科幻电影特效等。

3.3.3　智能抠像

智能抠像可以智能化去除多余的背景。

选择视频轨道后，在工具栏滑动选择"抠像"按钮，如图3-53所示。继续选择"智能抠像"按钮，如图3-54所示。系统自动抠像效果如图3-55所示。点击"抠像描边"按钮，在弹出的界面中可设置描边样式、颜色、大小以及透明度，如图3-56所示。

图 3-53

图 3-54

图 3-55

图 3-56

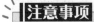
注意事项

智能抠像适用于背景简单的照片或视频。

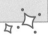

3.3.4 色度抠图

色度抠图可以将在"绿幕"或"蓝幕"下拍摄的景物快速抠取出来。

导入素材后，添加画中画。选中画中画所在视频的轨道，在工具栏滑动选择"色度抠图"按钮◎，如图3-57所示，将取色器移动至绿色处进行取色，如图3-58所示。分别点击"强度"按钮◎和"阴影"按钮◎调整抠取效果，如图3-59所示。选择主轨道视频调整至合适大小，如图3-60所示。

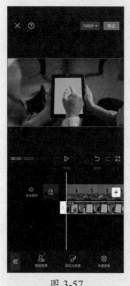 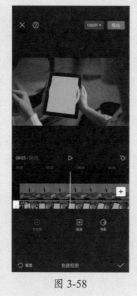

图 3-57　　　　　　图 3-58　　　　　　图 3-59　　　　　　图 3-60

动手练 **制作拉幕与落幕效果**

在此练习制作短视频中拉幕与落幕的效果，以熟悉剪映中核心功能关键帧与蒙版知识的应用。

步骤01 导入素材，将时间线滑动到10s，点击Ⅱ分割视频，如图3-61所示。删除被分割的视频片段。

步骤02 将时间线移动到起始处，点击◇添加起始关键帧，如图3-62所示。

步骤03 在"蒙版"◎选项中，点击"镜像"样式调整蒙版显示范围，如图3-63所示。

图 3-61　　　　　　图 3-62　　　　　　图 3-63

步骤 04 如图3-64所示，将时间线移动到图中所示位置，调整镜像蒙版显示范围。

步骤 05 将时间线移动到00:08处，调整镜像蒙版显示范围，如图3-65所示。

步骤 06 将时间移动到时段末尾，点击◇按钮添加关键帧，点击"不透明度" 按钮调整不透明度为0，如图3-66所示。

| 图 3-64 | 图 3-65 | 图 3-66 |

注意事项

查看效果时，若视频全部显示为0，则可以在00:00处将不透明度改回100。

案例实战：制作分屏移动效果

本案例制作分屏移动效果，主要涉及的知识点包括变速、画中画、切画中画、关键帧、分割以及蒙版，成片部分效果如图3-67、图3-68所示。

图 3-67

图 3-68

下面介绍该视频剪辑的具体操作步骤。

步骤 01 导入素材，如图3-69所示。

步骤 02 选择视频，在工具栏中依次点击"变速"按钮 ⏱、"常规变速"按钮 ⬛。设置变速值为3.2x，如图3-70所示。

步骤 03 点击 ⊞ 按钮添加视频。选中视频，点击"切画中画"按钮 ⤬，如图3-71所示。

图 3-69　　　　　　　　　　图 3-70　　　　　　　　　　图 3-71

步骤 04 切画中画效果如图3-72所示。

步骤 05 缩小视频并调整位置。点击 ◇ 按钮添加起始关键帧，如图3-73所示。

步骤 06 点击"新增画中画"按钮 ⊞ 添加素材，如图3-74所示。

图 3-72　　　　　　　　　　图 3-73　　　　　　　　　　图 3-74

步骤 07 将时间线调整至第二个画中画的尾部，选择第一个画中画，点击"分割"按钮 ，如图3-75所示。

步骤 08 缩小视频并调整位置。点击 按钮添加起始关键帧，如图3-76所示。

步骤 09 选择第一个画中画，调整画面显示。添加线性蒙版并调整角度，如图3-77所示。

图 3-75　　　　　　　　　图 3-76　　　　　　　　　图 3-77

步骤 10 选择第二个画中画，调整画面显示。添加线性蒙版并调整角度，如图3-78所示。

步骤 11 选择第一个画中画，调整蒙版角度，如图3-79所示。

步骤 12 将时间线拖动到图中所示位置，点击 按钮播放视频查看效果，如图3-80所示。

图 3-78　　　　　　　　　图 3-79　　　　　　　　　图 3-80

 新手答疑

1. Q：什么是帧速率？

A： 帧速率是指视频或动画中每秒所呈现的静态图像数量。通常情况下，视频或者动画的帧速率越高，画面的流畅度就越高。放大时间刻度，会显示具体的帧数。1秒等于多少帧是不固定的，常见的有24、28、30、50、60。图3-81所示为1秒30帧。

图 3-81

2. Q：关键帧可以做什么？具体应用在哪里？

A： 关键帧被标记出来，可以制作移动、放大、缩小、旋转、不透明度等效果。视频、音频、文本、贴纸、滤镜等都可以添加关键帧。

3. Q：色度抠图的原理是什么？

A： 色度抠图是将视频中的背景颜色转换为透明色，并且保留视频中的主体物像素的一种操作。色度抠图吸取的颜色一般都为纯色。如果是多个颜色的背景，色度抠图的功能效果就会大打折扣。对视频运用了色度抠图后，可以将此视频叠加到其他的视频中。

4. Q：剪同款没有合适的素材怎么办？

A： 选择心仪的模板后，点击"剪同款"按钮，在弹出的界面中可在"相册选择"中选择已有视频素材，如图3-82所示。还可以点击"直接拍摄"按钮进入拍摄界面，此时右上角显示模板的拍摄视角（模板的位置可随意移动），如图3-83所示。

图 3-82

图 3-83

第 4 章

视频素材的基本处理方法

了解剪映基础工具的用法与用途后，可以轻松完成素材的各种效果处理。例如素材的添加、分割、顺序调整、变速，视频画面的比例调整，定格画面，背景画布的添加，视频分辨率的设置以及视频草稿的管理。

4.1 添加与编辑视频素材

素材的添加和编辑是素材处理的基础。下面详细讲解如何添加、分割、复制、替换、调整素材前后顺序以及视频变速。

4.1.1 素材添加

打开剪映，点击 ⊞ 按钮开始创作。进入素材选择界面，点击素材缩览图右上角的按钮进行选择，可选择一个或多个视频或照片，如图4-1、图4-2所示。若选择"分屏排版"按钮 分屏排版 ，在打开的界面中可设置布局和比例，图4-3所示为3：4的上下布局效果。

图 4-1　　　　　　　　　　图 4-2　　　　　　　　　　图 4-3

> **注意事项**
>
> 在选择素材时，直接点击素材的缩览图可全屏预览，在底部显示裁剪（时长）、高清以及添加选项，如图4-4所示。
>
>
>
> 图 4-4

点击轨道旁的 ⊞ 按钮添加同轨道视频照片素材。图4-5所示为添加"素材库"素材视频片段，效果如图4-6所示。

除了添加同轨道的素材，还可以添加不同轨道的素材，即画中画。拖动时间线确认添加的位置，在底部工具栏中选择"画中画"按钮 ▣ ，继续点击"新建画中画"按钮 ⊞ ，在素材添加界面中选择素材进行添加。新素材添加至新的轨道，如图4-7所示。

图 4-5 图 4-6 图 4-7

注意事项

在添加素材时，时间线起到很重要的作用。若时间线靠近素材的前部分，添加的素材将衔接在该段素材的前方，反之后方。添加的画中画会以气泡的形式出现，如图4-8所示，点击即可显示素材轨道。

图 4-8

4.1.2 素材分割

选择视频片段，将时间线指针移动到需要分割的时间点，如图4-9所示。点击"分割"按钮 ，即可将选择的素材按时间线指针所在位置一分为二，如图4-10所示。

图 4-9 图 4-10

4.1.3 复制与替换素材

选择视频片段后，滑动底部工具栏，点击"复制"按钮 ▢ 复制视频，如图4-11、图4-12所示。

图 4-11　　　　　　图 4-12

点击"替换"按钮 ▣ 替换选中的视频片段，如图4-13所示。点击"删除"按钮 ▢ 删除该视频片段，如图4-14所示。

图 4-13　　　　　　图 4-14

4.1.4 调整素材前后顺序

在剪辑视频时，可以按照时间线的先后顺序、事物发生的前后关系、运镜的前后关联等方面来合理排序。若要对视频的顺序进行调整，只需长按需要调整的片段，如图4-15所示，将其拖动至目标片段的前方或后方释放即可，如图4-16所示。

图 4-15　　　　　　图 4-16

4.1.5 素材变速

在剪辑过程中可以对视频进行一些变速处理。快节奏音乐搭配快速镜头，舒缓音乐搭配慢

镜头。选择需要加速的视频，在工具栏中点击"变速"按钮⚙，如图4-17所示。在选项栏中显示两个变速选项：常规变速和曲线变速，如图4-18所示。

图 4-17　　　　　　　　　　　图 4-18

常规变速是直线型变速，没有过渡，直接从一种速度跳转至另一种速度，相当于常规的快放慢放。点击"常规变速"按钮📈，打开相应的变速选项。默认为1x，拖动变速按钮即可调整视频素材。小于1x速度变慢，时长增加，如图4-19所示；大于1x速度变快，时长减少，如图4-20所示。

图 4-19　　　　　　　　　　　图 4-20

注意事项

> 勾选"声音变调"复选框，可以将视频中的声音进行变调处理。点击"重置"按钮快速恢复至默认值1x。

曲线变速是有过渡的变速。选择"曲线变速"按钮📈，在选项栏中有7种预设：自定、蒙太奇、英雄时刻、子弹时间、跳楼、闪进以及闪出。

以蒙太奇为例。选择蒙太奇，如图4-21所示。再次点击该按钮，进入曲线编辑面板。白色圆点为选中状态，点击 ─删除点 按钮删除点，如图4-22所示。当时间线在曲线上时可以点击 ＋添加点 按钮添加点，如图4-23所示。拖动曲线调整速度。

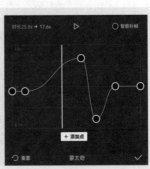

图 4-21　　　　　　　図 4-22　　　　　　　図 4-23

动手练 10s高级感曲线变速效果

在此练习高级感曲线变速效果的制作，以熟悉剪映变速中曲线变速以及分割知识的应用。

步骤 01 在初始界面中点击 ➕ 进入素材选择界面。在素材库中找到空境，选择素材，点击右下角的 添加(1) 按钮，如图4-24所示。

步骤 02 在编辑界面中选择视频轨道，如图4-25所示。

步骤 03 在工具栏中依次点击"变速"按钮 ⏱ 和"曲线变速"按钮 📈。在选项栏中单击"自定"按钮，如图4-26所示。

图 4-24　　　　　　　图 4-25　　　　　　　图 4-26

步骤 04 再次点击"自定"按钮进入曲线编辑面板，调整时间线位置，如图4-27所示。点击 + 添加点 按钮添加点。

步骤 05 调整点的位置，根据需要添加点，勾选"智能补帧"复选框，如图4-28所示。

步骤 06 播放视频，综合调整变速点的位置，如图4-29所示。

图 4-27　　　　　　　图 4-28　　　　　　　图 4-29

手机短视频拍摄与制作标准教程（全彩微课版）

步骤 07 应用变速效果后返回编辑界面。如图4-30所示，选择并放大视频轨道，将时间线移至图中所示位置。

步骤 08 点击"分割"按钮■分割视频，如图4-31所示。

步骤 09 删除多余的视频片段，如图4-32所示。

图 4-30 图 4-31 图 4-32

4.2 调整视频画面

视频画面若出现倾斜、构图、比例等问题，可以通过工具栏中的工具进行调整。下面详细讲解如何手动调整画面、旋转、镜像画面、裁剪画面、调整画面比例、设置画中画以及定格画面。

▍4.2.1 手动调整画面

选择视频片段，如图4-33所示。在预览区域，双指相向滑动缩小画面，如图4-34所示。双指背向滑动放大画面，如图4-35所示。

图 4-33 图 4-34 图 4-35

▍4.2.2 旋转与镜像画面

在工具栏滑动点击"编辑"按钮■，在二级工具栏中可选择旋转、镜像以及裁剪选项，如图4-36所示。

图 4-36

对素材的旋转分为两种情况：一种是按90°的倍数旋转，另一种是按自定义角度旋转。选择视频片段，点击"旋转"按钮◎，可依次顺时针旋转90°、180°、270°以及0°（还原），且不会更改画面的大小。图4-37所示为旋转180°的效果。自定义角度旋转则是手动旋转，双指的旋转方向对应画面的旋转方向，在旋转过程中会改变画面的大小。图4-38、图4-39所示分别为逆时针旋转和顺时针旋转效果。

图 4-37

图 4-38

图 4-39

镜像可以将视频画面水平翻转。点击"镜像"按钮◮，将素材画面镜像翻转，如图4-40所示。再次点击该按钮恢复为原视频画面，如图4-41所示。

图 4-40

图 4-41

4.2.3　裁剪画面

通过裁剪对视频画面进行二次构图，可以有效地避免主体物不明显的情况发生。选中视频，点击"裁剪"按钮◈，在二级工具栏中可选择自由、9：16、16：9、1：1等多种裁剪模式，默认为自由。在自由模式中可拖动裁剪框，裁剪成任意比例，如图4-42所示。点击"重置"按钮恢复到原始状态。在其他模式下，拖动裁剪框更改显示大小，但裁剪比例不变。图4-43所示为2：1的裁剪比例效果。

在裁剪选项上方的刻度线主要调整旋转角度。向左拖动滑块数值为负，逆时针旋转，如图4-44所示；向右拖动滑块数值为正，顺时针旋转，如图4-45所示。

图 4-42 图 4-43 图 4-44 图 4-45

4.2.4　调整画面比例

若要更改画面比例，可在未选中视频的状态下，点击"比例"按钮▢，如图4-46所示。在该选项栏中可选择原始、9∶16、16∶9、1∶1、3∶4等多种画面比例。选择3∶4画面比例，画布更改为3∶4，如图4-47所示。双指缩放可调整画面，如图4-48所示。

图 4-46 图 4-47 图 4-48

4.2.5　设置画中画

画中画模式可以让不同的素材出现在同一画面中。在工具栏中点击"画中画"按钮▣，继续点击"新建画中画"按钮▪，在素材添加界面选择素材进行添加。默认位置为居中分布，手指缩放调整显示大小和位置，如图4-49所示。

点击⊞按钮添加同轨道素材片段。选择视频轨道后，点击"切画中画"按钮⚡可以将同轨道切换为不同轨道，如图4-50、图4-51所示。点击"切回主轨"按钮⚡恢复同轨道状态。

| 图 4-49 | 图 4-50 | 图 4-51 |

▌4.2.6 定格画面

视频定格就是让视频中的某一幕停止而成为静止画面。将时间线移动到需要定格的位置，如图4-52所示。点击"定格"按钮▣，在时间线指针后方生成时长为3秒的独立静止画面。可以对其进行各类常规操作，相应的时长也会增加，如图4-53所示。

| 图 4-52 | 图 4-53 |

动手练 **制作三分屏效果**

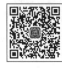

此练习制作三分屏效果，以熟悉剪映中素材库、比例、画中画等知识的应用。

步骤 01 在初始界面中点击⊞按钮进入素材选择界面，在素材库中找到空境，选择素材，点击右下角的 添加(1) 按钮，如图4-54所示。

步骤 02 点击"比例"按钮■，选择16：9，手动调整画面比例，如图4-55所示。

步骤 03 依次点击"画中画"按钮■和"新建画中画"按钮■，在素材添加界面选择素材库中空境素材样式，如图4-56所示。

<div style="text-align:center">图 4-54 图 4-55 图 4-56</div>

步骤 04 导入的素材重叠居中放置，如图4-57所示。

步骤 05 手动调整视频显示的位置，如图4-58所示。

步骤 06 将时间线移动到视频末尾，以最短的视频为主，分割其他两个视频并删除分割片段，最终效果如图4-59所示。

<div style="text-align:center">图 4-57 图 4-58 图 4-59</div>

下面详细讲解如何调整画布的颜色、更改画布样式以及画布模糊的效果等。

在工具栏滑动点击"背景"按钮，在选项栏中可选择画布颜色、画布样式以及画布模糊，如图4-60所示。

图 4-60

4.3.1 添加背景画布

调整完画面比例后，背景上下显示为黑底。点击"画布颜色"按钮，显示画布颜色选项栏。点击按钮，在拾色器中选取颜色进行填充，如图4-61所示。使用吸管工具对素材画面中的颜色进行取样填充，如图4-62所示。点击任意颜色即可填充应用，如图4-63所示。

图 4-61

图 4-62

图 4-63

4.3.2 设置背景画布样式

点击"画布样式"按钮，在画布样式选项中点击按钮添加自定义背景，若要取消样式，点击按钮即可，如图4-64所示。点击任意样式即可填充应用，如图4-65所示。点击"画布模糊"按钮，在画布模糊选项中可选不同程度的模糊效果，点击即可应用，如图4-66所示。

图 4-64

图 4-65

图 4-66

手机短视频拍摄与制作标准教程（全彩微课版）

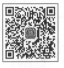

动手练 竖屏与横屏的快速转换

此练习调整视频的画面比例和背景样式，以熟悉剪映中比例与背景的应用。

步骤 01 导入素材，如图4-67所示。

步骤 02 点击"比例"按钮▣，选择16：9，手动调整画面比例，如图4-68所示。

步骤 03 依次点击"背景"按钮▣和"画布模糊"按钮◌，在画布模糊选项中选择第二个模糊效果应用，如图4-69所示。

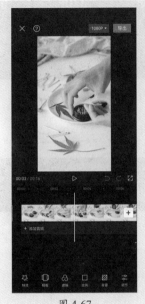

图 4-67

图 4-68

图 4-69

4.4 管理视频素材

下面对视频的分辨率和草稿的管理进行讲解。

4.4.1 设置视频分辨率

视频的分辨率一般是在导入素材之后设置。在编辑界面的最上面，点击 1080P▾ 下拉按钮。在弹出的列表中设置视频的分辨率、帧率以及码率，如图4-70所示。分辨率越高，视频越清晰。码率越高，视频越流畅。

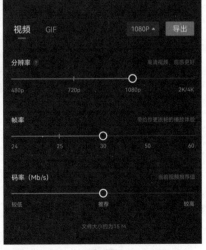

图 4-70

点击GIF按钮可以设置GIF的分辨率，如图4-71所示。标清GIF适合制作在各个平台分享的表情包；高清GIF适合制作高清的表情包、文章配图等；超清GIF适合专业场景的动图需求。

知识链接

视频和GIF的区别

视频和GIF都是网络上常见的多媒体形式。GIF的常用格式为.gif，帧率为5～10帧/秒，适合于制作简单的动画、表情包等场景。而视频帧率为每秒数十甚至上百帧，画面更加流畅，适合于展示更复杂、更丰富的内容。

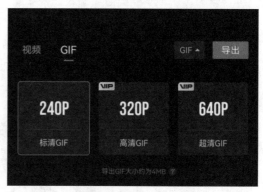

图 4-71

4.4.2 管理视频草稿

视频草稿的管理主要是初始界面的"本地草稿"处，如图4-72所示。可以对视频进行云备份、删除、复制、重命名等操作。

图 4-72

剪映云可以将草稿上传至云端备份，对本地视频进行任何操作都不会影响云端视频。点击 剪映云 按钮，在弹出的界面中显示云端的视频，如图4-73所示。点击 按钮，可以设置视图的样式和排序。点击 按钮，在弹出的界面中可上传草稿、上传素材、新建文件夹以及上传字体，如图4-74所示。点击 按钮可上传草稿，勾选视频草稿后面的复选框，点击 上传 按钮上传视频，如图4-75所示。

| 图 4-73 | 图 4-74 | 图 4-75 |

点击"管理"按钮，勾选一个或多个视频草稿对应的复选框，在底部工具栏中可选择上

传、剪映快传以及删除操作，如图4-76所示。点击 ✕取消 按钮可取消操作。在每个视频右下角点击 ⋮ 按钮，在弹出的菜单中可进行上传、重命名、复制草稿、剪映快传以及删除操作，如图4-77所示。选择"删除"选项，在弹出的提示框中选择删除的方式，如图4-78所示。

图 4-76

图 4-77

图 4-78

注意事项

剪映没有保存键，在退出软件时视频会自动保存为草稿。

案例实战：宠物定格效果

本案例制作宠物定格效果，主要涉及的知识点包括定格、复制、滤镜、特效、抠像、画中画、关键帧等。成片部分效果如图4-79、图4-80所示。

图 4-79

图 4-80

下面介绍该视频剪辑的具体操作步骤。

步骤 01 如图4-81所示，导入素材，将时间线移动至图中所示位置。

步骤 02 选中视频轨道，点击"定格"按钮 定格视频画面，如图4-82所示。

步骤 03 删除定格后的视频片段如图4-83所示。

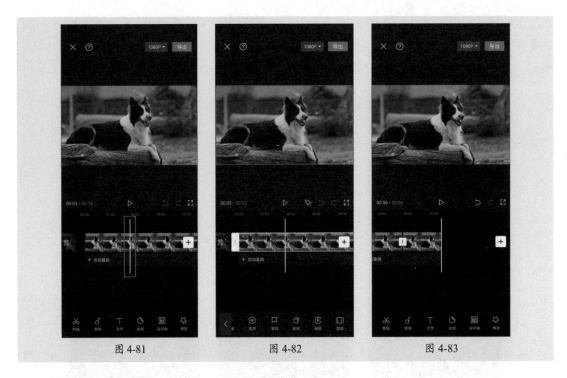

图 4-81 图 4-82 图 4-83

步骤 04 选择定格画面，点击"复制"按钮 🔲，如图4-84所示。

步骤 05 选择第一个定格画面。点击"滤镜"按钮 🔗，在黑白滤镜类别中选择"赫本"，如图4-85所示。

步骤 06 依次点击"特效"按钮 🔅 和"画面特效"按钮 🖼，搜索"模糊"，选择"动感模糊"选项，如图4-86所示。

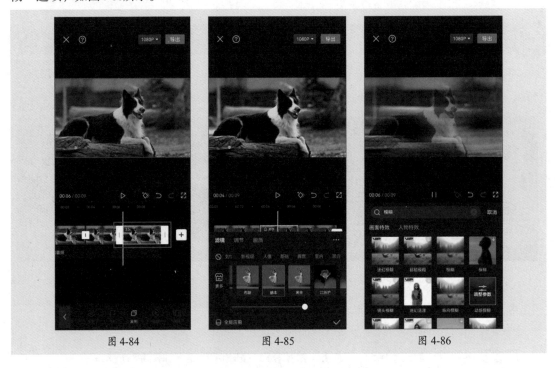

图 4-84 图 4-85 图 4-86

步骤 07 调整滤镜轨道的位置，与第一个定格画面等齐，如图4-87所示。

步骤08 选择复制的定格画面，依次点击"抠像"按钮 和"自定义抠像"按钮 ，使用画笔涂抹主体物，如图4-88所示。

步骤09 设置描边样式，如图4-89所示。

图 4-87　　　　　　　图 4-88　　　　　　　图 4-89

步骤10 点击"切画中画"按钮，如图4-90所示。

步骤11 将时间线移动到定格画面起始处，点击 按钮添加关键帧，如图4-91所示。

步骤12 将时间线向后移动，放大画面，如图4-92所示。

图 4-90　　　　　　　图 4-91　　　　　　　图 4-92

1. Q: 怎么在剪映中添加抖音热门素材?

A: 在刷短视频时,经常会看到一些有意思的素材,例如海绵宝宝时间转场、Nice爷爷、扶额、真香等。在"开始创作"中找到素材库,在素材库中可以添加抖音热门素材,常用的有片头、片尾、转场、情绪爆梗等。点击缩览图可查看内容,如图4-93、图4-94所示。

2. Q: 抖音中视频背景边框如何制作?

A: 相较于单调的上下框黑边视频,添加专属背景边框可以提升受众观感,以便在众多视频中脱颖而出。创建9:16的背景画布,添加标识性的logo、标题以及图案,中间留白处放视频,如图4-95所示。此类风格适合旅游、美食、新闻、影视、宝宝成长记录等类型的视频。

图 4-93

图 4-94

图 4-95

3. Q: 如何快速调整素材时长?

A: 选择视频后,拖动视频轴结尾可缩短时长,如图4-96、图4-97所示。拖动视频轴开头也可调整视频时长,如图4-98所示。此时向外拖动视频轴结尾或开头可拉长时长。音频、特效、贴纸、文字等轨道同样适用此方法。

图 4-96 图 4-97

图 4-98

手机短视频拍摄与制作标准教程(全彩微课版)

第5章
视频字幕的处理方法

字幕是视频重要的组成部分，可以起到解释画面、补充内容的作用。

在剪映中添加一段视频，可以根据内容添加相应的字幕，设置样式、添加贴纸进行装饰。还可以通过识别歌词、字幕，智能添加并设置字幕的样式。

5.1 视频字幕设计

字幕是指在电视、电影等视频作品中的文字内容，如片名、演职员列表、对白台词、说明词等。下面对字幕的表现形式、字幕的字体与颜色选择进行讲解。

5.1.1 字幕的表现形式

字幕的表现形式主要有三类：标题字幕、对白字幕以及说明性字幕。

1. 标题字幕

标题字幕可以直观高效地对视频中诸如主创团队、演职团队成员、故事背景向观众进行说明，还能推进故事或剧情的发展及演绎。标题字幕包括三类：片头字幕、解释说明性字幕以及片尾的滚动字幕。

- **片头字幕**：包括片名、主创团队（出品方、制作方、发行方等）、主创成员（导演、制片人、摄影、监制、主要演员等）的介绍，如图5-1所示；
- **解释说明性字幕**：交代故事背景，或推进剧情发展，或起承转合，或省略剧情，给观众留下想象空间，如图5-2所示；
- **片尾的滚动字幕**：包括视频制作团队的所有成员、合作伙伴等，如图5-3所示。

2. 对白字幕

对白字幕是视频内容中演员或采访对象说的话，一般位于屏幕下方，文字颜色大多情况下使用白色，如图5-4所示。

图 5-1　　　　　　图 5-2　　　　　　图 5-3　　　　　　图 5-4

3. 说明性字幕

说明性字幕在国内的视频中少有应用，在翻译的视频中使用比较多。和对白字幕最大的区别是前者包含更多音频信息的文字化或可视化，例如综艺节目中观众的笑声、画面中的电话响声等。

5.1.2 字幕的字体和颜色

在字幕字体的选择上要考虑以下几个因素。

- **风格匹配**：字体的风格需与视频风格相匹配，如图5-5所示。严肃的新闻类视频可以选择较为正式的字体，悬疑类视频可以选择具有神秘感的字体，宠物或宝宝类视频可以选择可爱的字体；
- **可读性**：避免使用过于艺术化的字体，以免影响观众对字幕内容的理解。字体以黑体为代表的非衬线体居多，如图5-6所示；
- **简洁性**：字体设计要简洁明了，避免过多的装饰，可以让观众更加集中注意力在视频内容上；
- **字间距和行间距**：适当的字间距和行间距可以增加文字的清晰度和可读性。

在字幕颜色的选择上需要考虑以下几个因素。

- **对比度**：字幕颜色要避免与背景颜色相近，必须与背景图像形成对比，确保字幕清晰可见；
- **视觉效果**：选择与视频主题相符的字幕颜色，如图5-7所示；
- **背景透明度**：字幕若添加背景需调整其透明度，避免遮挡视频内容；
- **一致性**：字幕的颜色要保持一致，避免一个视频使用多种字幕颜色。

图 5-5

图 5-6

图 5-7

5.2 创建字幕

下面详细讲解字幕的创建以及字幕样式、花字效果、气泡效果的设置，为添加的字幕添加动画以及使用文字模板创建字幕。

5.2.1 创建基本字幕

添加并选择视频素材，在工具栏中依次点击"文字"按钮■和"新建文本"按钮■，如

图5-8所示。输入文字，显示为系统默认字体，如图5-9所示。可在"字体"选项中设置字体，如图5-10所示。应用文字后可根据需要调整文字轨道的长度，如图5-11所示。

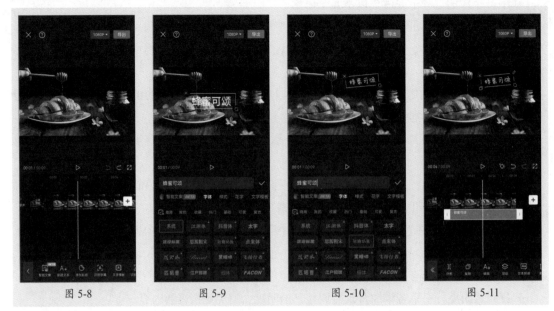

| 图 5-8 | 图 5-9 | 图 5-10 | 图 5-11 |

知识链接

智能文案

若想不到合适的文案，可以使用"智能文案"选项。输入视频文案的要求，例如主题、风格、字数等，可快速生成文案，如图5-12所示。

图 5-12

5.2.2 设置字幕样式

在样式选项中可以设置字幕的样式。选择"样式"，可以直接点击预设应用样式，如图5-13所示。除了直接应用样式预设，还可以对文字的文本、描边、发光、背景、阴影、排列以及粗斜体显示进行设置。

- **文本**：设置文本的基础样式，包括颜色、字号以及透明度参数；
- **描边**：设置文本的描边样式，包括颜色以及粗细参数；
- **发光**：设置文本的发光样式。选择预设样式后，可以设置发光的颜色、强度以及范围参数，如图5-14所示；
- **背景**：设置文本的背景样式。选择预设样式后，可以设置颜色、透明度、圆角程度、高度、宽度、上下左右偏移等参数，如图5-15所示。点击 按钮可取消应用，恢复默认值；

图 5-13 | 图 5-14 | 图 5-15

- **阴影**：设置文本的阴影样式。选择预设样式后，可以设置颜色、透明度、模糊度、距离、角度等参数，如图5-16所示；
- **弯曲**：设置文本的弯曲样式。选择预设样式后，可以设置弯曲程度，如图5-17所示；
- **排列**：设置文本的排列样式。选择对齐方式后，可以设置缩放、字间距以及行间距参数，如图5-18所示；
- **粗斜体**：设置文本的显示状态，包括粗体、倾斜以及下画线字体效果。

图 5-16 | 图 5-17 | 图 5-18

 注意事项

若是在应用后还要对文本的样式进行更改，可以选择文字轨道，点击 **Aa** 按钮进入文字编辑界面。

5.2.3 创建花字效果

选择花字预设应用，可以使字体的颜色与样式更加丰富。选择"花字"，直接在"热门"选项中浏览点击缩览图应用，如图5-19所示。也可以在发光、彩色渐变、黄色、黑白、蓝色、粉色、红色以及绿色类别中点击目标花字样式应用，如图5-20所示。除此之外，可以在搜索栏中搜索关键词进行筛选，查看匹配的样式，点击应用，如图5-21所示。

图 5-19 　　　　　　　　图 5-20 　　　　　　　　图 5-21

5.2.4 使用文字模板创建

选择"文字模板"，直接在"热门"选项中浏览并点击缩览图应用。也可以在情绪、综艺版、假期、简约、互动引导、片头标题、片中序章、片尾谢幕、字幕等多种类别中点击目标文本并应用样式，如图5-22所示。点击输入框中的 按钮可以切换文字内容，或者在预览区点击，如图5-23所示。在输入框中可以输入更改的文字内容，点击 按钮完成更改，如图5-24所示。

图 5-22 　　　　　　　　图 5-23 　　　　　　　　图 5-24

5.2.5 为字幕添加动画

选择文字轨道，依次点击"编辑"按钮 **Aa** 和"动画"按钮 **◎**，在选项栏中可以设置入场动画、出场动画以及循环动画。三种动画效果可以同时生效。

点击"入场"按钮，滑动设置入场动画效果，向右拖动蓝色滑块设置动画时间，如图5-25所示。点击"出场"按钮，滑动设置出场动画效果，向左拖动红色滑块设置动画时间，如图5-26所示。点击"循环"按钮，滑动设置循环动画效果，拖动滑块调整动画快慢，如图5-27所示。

图 5-25　　　　图 5-26　　　　图 5-27

5.2.6 朗读文本

选择文本轨道，点击"文本朗读"按钮 **Aa**，如图5-28所示。点击 **商用** 按钮筛选可商用素材，可以在特色方言、萌趣动漫、女生音色、男音音色以及趣味歌唱等类别中点击试听，如图5-29所示。再次点击可以调整参数，如图5-30所示。

图 5-28　　　　图 5-29　　　　图 5-30

动手练 制作出场介绍字幕

　　在此练习制作出场介绍字幕，以熟悉剪映中文字的添加、设置，动画以及画中画的应用。

步骤 01 在本地草稿中打开素材，将时间线移动至需要添加字幕处，如图5-31所示。

步骤 02 依次点击"文字"按钮 **T** 和"新建文本"按钮 **A+**，输入文字，设置字体和大小，如图5-32所示。

步骤 03 更改文字样式，如图5-33所示。

图 5-31　　　　　　　　　图 5-32　　　　　　　　　图 5-33

步骤 04 点击 按钮复制文字三次，依次更改文字内容，如图5-34所示。

步骤 05 双击文字进入编辑状态，调整文本的排列样式为左对齐，如图5-35所示。

步骤 06 选择第一个文字，点击"动画"按钮 ，设置入场动画，时长为0.6s，如图5-36所示。

图 5-34　　　　　　　　　图 5-35　　　　　　　　　图 5-36

步骤 07 为剩下的三段文字添加相同时长的动画，调整文字轨道的位置，如图5-37所示。

步骤 08 将时间线移动到合适位置，分割文字轨道后，删除被分割的部分，如图5-38所示。

步骤 09 选择视频轨道调整长度，如图5-39所示。

图 5-37

图 5-38

图 5-39

步骤 10 点击 按钮返回一级工具栏中，如图5-40所示。

步骤 11 点击 按钮进入画中画轨道，调整其长度，如图5-41所示。

步骤 12 选择特效轨道，调整其长度，如图5-42所示。

图 5-40

图 5-41

图 5-42

5.3 智能识别字幕

智能识别字幕可以快速将视频中的音频转换为字幕。下面对音频转字幕进行讲解，包括识别字幕与识别歌词。

5.3.1 识别字幕

识别字幕可以对视频中的音频进行智能识别，将其转换为字幕。导入带有音频的视频素材，依次点击"文字"按钮■和"识别字幕"按钮■，在弹出的提示框中设置识别类型、双语字幕以及标记无效片段，可以根据需要选择勾选"同时清空已有字幕"复选框，点击 开始匹配 按钮开始匹配，如图5-43、图5-44所示。生成字幕后可以根据需要编辑字幕，如图5-45所示。

图 5-43 图 5-44 图 5-45

5.3.2 识别歌词

添加音乐后，依次点击"文字"按钮■和"识别歌词"按钮■，在弹出的提示框中可以勾选是否清空已有歌词，如图5-46所示。点击 开始匹配 按钮开始匹配，系统自动生成字幕，如图5-47所示。生成字幕后，在工具栏中可以对字幕进行编辑调整，图5-48所示为更改字幕的字体和排列样式。

图 5-46 图 5-47 图 5-48

动手练 制作渐显歌词字幕

在此练习制作渐显歌词字幕，以熟悉剪映文字中识别歌词、文字编辑以及动画的应用。

步骤 01 在本地草稿中打开素材，点击"文字"按钮 **T**，如图5-49所示。

步骤 02 点击"识别歌词"按钮 生成字幕，如图5-50所示。

步骤 03 选择第一个文字轨道，点击"批量编辑"按钮，选择第一组文字，点击 **Aa** 按钮后更改文字样式，如图5-51所示。

图 5-49　　　　　图 5-50　　　　　图 5-51

步骤 04 在"样式"选项中继续设置参数，单击 按钮完成批量编辑，如图5-52所示。

步骤 05 点击"动画"按钮 ，在"字幕动画"中设置动画效果为渐显，如图5-53所示。

步骤 06 拖动查看效果，如图5-54所示。

图 5-52　　　　　图 5-53　　　　　图 5-54

5.4 在视频中运用贴纸

在视频中添加贴纸可以有效引导观众，还可以美化画面，强调关键内容。下面对内置贴纸与自定义贴纸的添加进行讲解。

5.4.1 添加内置贴纸

导入视频后，点击"贴纸"按钮 ◐ ，可以选择不同类型的贴纸，包括表情、旅行、秋日、露营、爱心、遮挡、指示、互动、种草、电影感等。

以遮挡贴纸为例，选择遮挡头像，点击"应用"，如图5-55所示。可以手动调整贴纸的大小，如图5-56所示。若想设置跟随被遮挡处，可点击"跟踪"按钮 ◉ ，设置遮挡区域，如图5-57所示。点击 开始匹配 按钮开始匹配，可以拖动查看跟随效果，如图5-58所示。

图 5-55 图 5-56

图 5-57 图 5-58

手机短视频拍摄与制作标准教程（全彩微课版）

5.4.2　添加自定义贴纸

依次点击"贴纸"按钮 ◐ 和"添加贴纸"按钮 ◑。点击 ▣ 按钮，在打开的素材界面中选择自定义素材，如图5-59所示。手动调整贴纸轨道的长度，点击"镜像"按钮 ◭ 镜像翻转，如图5-60所示。点击"动画"按钮 ◉，可以设置入场动画、出场动画以及循环动画，如图5-61、图5-62所示。

图 5-59　　　　　　　　　图 5-60

图 5-61　　　　　　　　　图 5-62

注意事项

添加动画的贴纸轨道如图5-63所示。

图 5-63

动手练 **制作关注片尾**

在此练习制作视频中的关注片尾，以熟悉剪映中蒙版、画中画、贴纸以及动画的应用。

步骤 01 在素材库中选择白底素材并添加，如图5-64所示。

步骤 02 选中视频轨道，点击"蒙版"按钮 ◉。选择圆形蒙版，调整蒙版的大小与位置，如图5-65所示。

步骤 03 添加画中画，如图5-66所示。

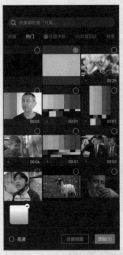

图 5-64 　　　　　　　　　　图 5-65 　　　　　　　　　　图 5-66

步骤 04 点击"蒙版"按钮 ◉，选择圆形蒙版。调整蒙版的位置与大小，最大程度显示主体狗头，如图5-67所示。

步骤 05 点击"基础属性"按钮 ◻，在"位置"选项中调整X轴和Y轴的详细参数，如图5-68所示。

步骤 06 将滑块移动到视频时间线末尾处，分割画中画轨道并删除多余的视频片段，如图5-69所示。

图 5-67 　　　　　　　　　　图 5-68 　　　　　　　　　　图 5-69

步骤 07 点击"贴纸"按钮📷，在搜索框中搜索"关注"，选择贴纸并调整大小，如图5-70所示。

步骤 08 继续添加贴纸并调整大小，如图5-71所示。

步骤 09 点击"动画"按钮◐，在"循环动画"选项中选择"心跳"，设置为1.7s，如图5-72所示。

步骤 10 拖动查看效果，如图5-73所示。

图 5-70 图 5-71 图 5-72 图 5-73

🔬 案例实战：制作趣味路线打卡

本案例制作趣味路线打卡视频，主要涉及的知识点包括文字涂鸦笔、贴纸以及关键帧等，成片部分效果如图5-74、图5-75所示。

图 5-74 图 5-75

下面介绍该视频剪辑的具体操作步骤。

步骤 01 在素材库中选择黑底素材并添加，如图5-76所示。

步骤 02 根据需要调整时间长度，如图5-77所示。

步骤 03 依次点击"文字"按钮**T**和"涂鸦笔"按钮✐，选择基础笔绘制路线，如图5-78所示。

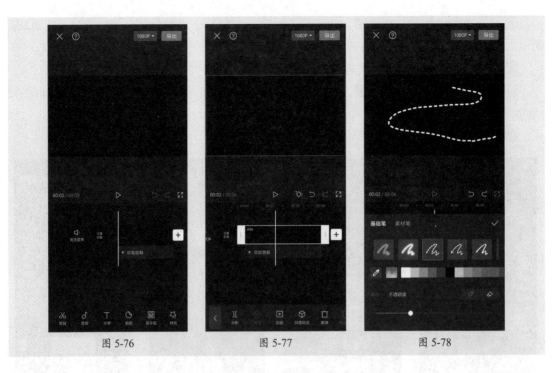

图 5-76　　　　　　　　　图 5-77　　　　　　　　　图 5-78

步骤 04 点击"贴纸"按钮 ，在搜索框中搜索"路标"，选择目标素材应用并调整位置和大小，如图5-79所示。

步骤 05 搜索"回家"，选择目标素材应用并调整位置和大小，如图5-80所示。

步骤 06 搜索"交通工具"，选择目标素材应用并调整位置和大小，如图5-81所示。

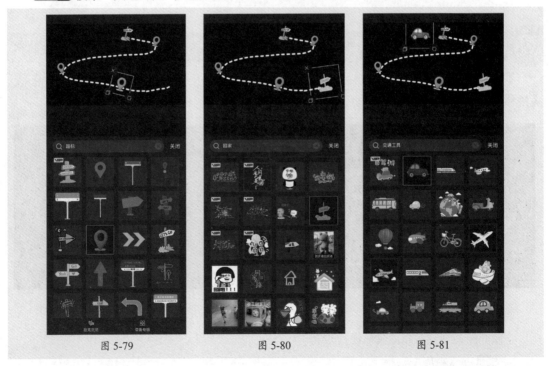

图 5-79　　　　　　　　　图 5-80　　　　　　　　　图 5-81

步骤 07 分别调整贴纸轨道的长度与视频轨道的长度等长。选择交通工具所在的贴纸轨道，在起始处点击"关键帧"按钮 ，如图5-82所示。

步骤 08 分别将时间线移动至每个路标处，移动交通工具至路标处，如图5-83所示。

步骤 09 将时间线移动至第一个路标处，点击"添加贴纸"按钮 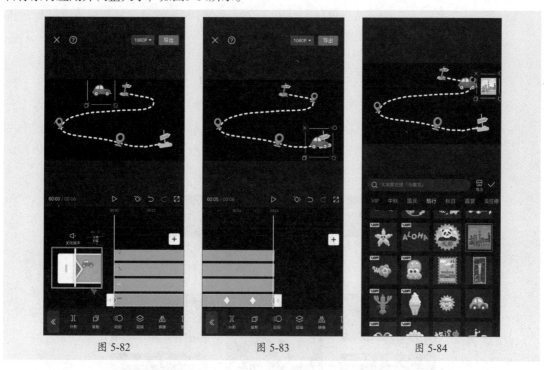。在"旅行"选项中点击目标素材应用并调整大小，如图5-84所示。

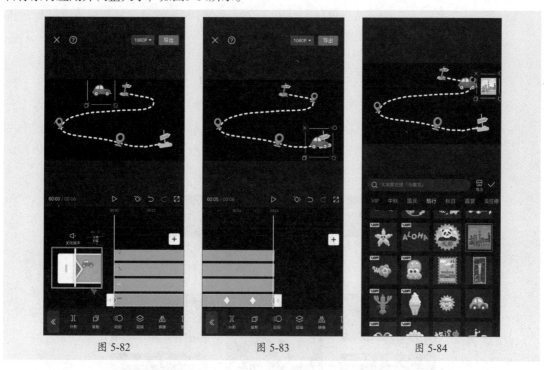

图 5-82　　　　　　　　　图 5-83　　　　　　　　　图 5-84

步骤 10 使用相同的方法移动时间线添加贴纸，并调整轨道长度，如图5-85所示。

步骤 11 将时间线移动到结尾处添加贴纸，如图5-86所示。

步骤 12 调整最后一个贴纸的长度，使轨道与之等长，效果如图5-87所示。

图 5-85　　　　　　　　　图 5-86　　　　　　　　　图 5-87

 新手答疑

1. Q: 在剪映中如何使用虚拟人物?

A: 剪映中的数字人功能一共提供15个模板,覆盖中青年男女群体,涵盖国风、优雅、休闲、青春等多种风格。剪映为每个数字人匹配与其性别、年龄和风格相符的嗓音,具体操作如下。

关闭视频原声后,选择字幕,点击"数字人"按钮 ,如图5-88所示。选择任意一个数字人,如图5-89所示。添加至画中画轨道,渲染后可预览查看。返回一级菜单,点击气泡查看画中画轨道,选中后双指缩放调整数字人的显示位置和大小。在底部工具栏中可以更改人物形象、编辑文案、更换音色、调整景别、更换背景、分割以及删除操作,如图5-90所示。

| 图 5-88 | 图 5-89 | 图 5-90 |

2. Q: 在剪映中如何批量调整字幕样式和位置?

A: 选中文字轨道后点击"批量编辑"按钮 显示全部字幕,选中字幕后点击"编辑"按钮 ,如图5-91所示。更改字体样式并拖动调整位置,点击 按钮完成单个字幕样式的设置,如图5-92所示。再次点击 按钮完成全部设置,拖动查看应用效果,如图5-93所示。

| 图 5-91 | 图 5-92 | 图 5-93 |

手机短视频拍摄与制作标准教程(全彩微课版)

第 6 章

音频素材的处理方法

视频中的音频分为背景音乐和音效两种。背景音乐的添加可以让视频更有代入感，音效的添加可以让视频更有趣，同时也可以让视频中的动画更合理。无论哪一种音频的添加，都需要和视频的内容、表达形式相关联。

背景音乐是短视频中一个非常重要的元素，不仅能吸引观众的注意力，还能很好地统一氛围，强化感情，同时起到控制节奏的作用。

6.1.1 选择恰当的背景音乐

背景音乐的选择需要考虑以下几个因素。

1. 主题和风格

选择背景音乐前，首先要确定视频的主题和风格。不同主题和风格的视频应选择不同的背景音乐。在确定主题和风格的同时还要考虑目标群体的年龄、性别等因素，确保符合观众的喜好。

2. 节奏和速度

背景音乐应该与视频的节奏相符合，让观众感受到视频的节奏感。节奏较快的视频应配节奏强的音乐，节奏较慢的视频应配舒缓的音乐。

3. 音量与音色

选择合适的背景音乐后，要根据需要调整音量和音色。背景音量太高会影响观众对视频的了解，尤其是口播或者有内容表达的视频。背景音量太低，则会影响背景音乐的作用。此外，还可以根据视频的主题和风格，调整背景音乐的音色，适当添加一些音效和混音效果。

4. 版权问题

在选择背景音乐时，要注意版权问题，不要使用未经授权的音乐。可以在免费音乐库中选择音乐。在使用版权音乐时，需要遵循相关法规和规定，以确保合法使用。

6.1.2 从音乐库中添加背景音乐

添加视频素材后，点击"音频"按钮 或在轨道区域点击 ＋添加音频 按钮，如图6-1所示。继续点击"音乐"按钮 ，在音乐界面中滑动上半部分，可选择音乐类别，如图6-2所示。以"治愈"为例，点击任意一款音乐即可试听，点击 使用 按钮使用该音乐。点击 按钮收藏该音乐并添加至我的收藏，如图6-3所示。

图 6-1

图 6-2

图 6-3

6.1.3　导入本地音乐

在"导入音乐"选项可选择链接下载、提取音乐以及本地音乐。

- **链接下载**：在抖音或其他平台分享视频/音乐链接，粘贴到输入框中，点击 按钮解析应用，如图6-4所示。解析后点击 使用 按钮使用即可；
- **提取音乐**：点击"去提取视频中的音乐"按钮，如图6-5所示。在打开的素材界面中选择带有音乐的视频，点击"仅导入视频的声音"按钮，导入后点击 使用 按钮使用即可；
- **本地音乐**：点击"使用"即可应用本地音乐，如图6-6所示。

图 6-4

图 6-5

图 6-6

6.1.4　提取视频中的音乐

在"音频"选项中点击"提取音乐"按钮 ，如图6-7所示。在打开的素材界面中选择视频后点击"仅导入视频的声音"按钮，如图6-8所示。选择音频轨道并调整长度，使其与视频轨道等长，如图6-9所示。

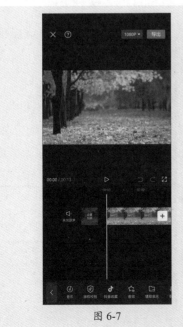
图 6-7

图 6-8

图 6-9

练习在视频中添加音乐，以熟悉剪映中音频的添加、分割以及淡化的应用。

步骤 01 在本地草稿中打开目标素材，如图6-10所示。

步骤 02 依次点击"音频"按钮♫和"音乐"按钮♪，选择"旅行"类别，找到"可爱尤克里里"并点击 使用 按钮，如图6-11所示。

步骤 03 试听音频，在合适位置暂停，点击"分割"按钮▮▮分割音频，如图6-12所示。

图 6-10　　　　　　图 6-11　　　　　　图 6-12

步骤 04 删除前面的音频片段，将音频调整至起始位置。在视频轨道结尾处，分割音频轨道并删除多余部分，如图6-13所示。

步骤 05 点击"淡化"按钮▥，设置淡出时长为2.9s，如图6-14所示。

步骤 06 将时间线移动至起始处。点击▶按钮播放查看效果，如图6-15所示。

图 6-13　　　　　　图 6-14　　　　　　图 6-15

除了添加音乐，还可以在视频中添加音效或者录制的音频。下面对音效与音频的录制进行讲解。

6.2.1 添加音效

将时间线指针移动到需要添加音效的位置，依次点击"音频"按钮 и 和"音效"按钮 。在打开的音效选项栏中包括笑声、综艺、机械、BGM、人声、转场、游戏、魔法等多种类别的音效，点击即可试听。点击 使用 按钮即可使用，如图6-16所示。应用音效后可根据需要调整轨道长度，如图6-17所示。

图 6-16

图 6-17

6.2.2 录制声音

点击"录音"按钮 ，点击或长按 按钮进行录制，如图6-18所示。点击后显示倒计时，然后开始录音，再次点击 按钮结束录音。若选择长按，释放即停止录音。在录制的同时自动添加录音音轨，如图6-19所示。录制结束后点击 按钮删除录制的音频。点击 按钮设置变声效果，包括扩音器、颤音、花栗鼠、机器人等，如图6-20所示。

图 6-18 图 6-19 图 6-20

动手练 在视频中添加音效 ──────────────────────────

在此练习在视频中添加音效，以熟悉剪映音频中音效的应用。

步骤 01 依次点击"音频"按钮♪和"音效"按钮🎵，如图6-21所示。

步骤 02 在搜索框中搜索"汽车喇叭"，如图6-22所示。

步骤 03 选择"汽车喇叭声"音效，点击 使用 按钮即可应用，如图6-23所示。

图 6-21　　　　　　　　　　图 6-22　　　　　　　　　　图 6-23

步骤 04 将时间线移动到00:05处，如图6-24所示。

步骤 05 依次点击"音频"按钮♪和"音效"按钮🎵，在搜索框中搜索"开门"，选择"打开门"音效，点击 使用 按钮即可应用，如图6-25、图6-26所示。

图 6-24　　　　　　　　　　图 6-25　　　　　　　　　　图 6-26

6.3　处理视频原声

录制或使用的素材视频或多或少都有原声。下面对原声的音量、降噪、变调以及音频分离进行讲解。

6.3.1　调整原声音量

添加并选择素材视频，滑动工具栏点击"音量"按钮，如图6-27所示。在不关闭原声的情况下，音量默认值为100。向左拖动滑块降低音量，数值小于100、大于0。当数值为0时，即可关闭原声，实现静音状态。向右拖动滑块提升音量，数值小于1000且大于100，如图6-28所示。

图 6-27　　　　　　　　　　图 6-28

6.3.2　对原声进行降噪

降噪可有效去除音频中的各类杂音和噪声，从而提升音频的质量。选择视频轨道后，滑动工具栏点击"降噪"按钮，如图6-29所示。在降噪选项栏中，降噪开关呈关闭状态，如图6-30所示。向右拖动开启降噪，自动播放降噪后的音频效果，如图6-31所示。点击按钮即可应用。

图 6-29　　　　　　　　图 6-30　　　　　　　　图 6-31

6.3.3　对原声进行变调

　　点击"变声"按钮 ，在变声选项中可根据需要选择变声类型，包括复古、合成器、搞笑、基础、音声成曲五类，如图6-32所示。每个类别中有多个效果，点击即可应用。可以根据需要调整频率和幅度，如图6-33所示。

图 6-32　　　　　　　　　　　图 6-33

6.3.4　音频分离

　　选择视频轨道，点击"音频分离"按钮 ，如图6-34所示。系统自动将音频分离，生成音频轨道，如图6-35所示。

图 6-34　　　　　　　　　　　图 6-35

巧妙替换视频中的音频

在此练习替换视频中的音频，以熟悉剪映音频的替换、分割以及淡化的应用。

步骤 01 在抖音中找到目标素材进行下载并在剪映中打开，如图6-36所示。

步骤 02 点击"音频分离"按钮 ，如图6-37所示。

步骤 03 点击 ⊞ 按钮添加视频，如图6-38所示。

| 图 6-36 | 图 6-37 | 图 6-38 |

步骤 04 删除原视频片段，放大音频轨道，将时间线移动至需要分割的位置，点击"分割"按钮 ⵏ，如图6-39所示。

步骤 05 删除前段音频并拖动音频至00:00处，如图6-40所示。

步骤 06 将时间线移动至视频末尾，分割音频，如图6-41所示。

| 图 6-39 | 图 6-40 | 图 6-41 |

步骤 07 点击"淡化"按钮 🔳，调整淡出时长为1.3s，如图6-42所示。

步骤 08 将时间线移动至起始处，点击 ▶ 按钮播放并查看效果，如图6-43所示。

图 6-42　　　　　　　图 6-43

知识链接

替换视频片段的条件

选择视频轨道，点击"替换"按钮 🔁，可替换相同时间段的视频。若替换的视频长度小于原视频片段，可以在轨道中直接添加视频片段，然后删除原视频片段。

6.4 对音频素材再加工

添加音乐、音效以及录音音频后，可以对其进行加工。下面对音频素材的分割、淡化、变速以及踩点的方法进行讲解。

▌6.4.1 音频的分割

选中音频轨道，将时间线指针调整至需要分割的时间点，如图6-44所示。点击"分割"按钮 🔳，将音频一分为二，如图6-45所示。点击"删除"按钮 🔟 即可删除选中的音频片段，如图6-46所示。

图 6-44　　　　　　　图 6-45　　　　　　　图 6-46

音频轨道长度的调节

　　除了使用分割功能删除多余的部分调节音频时长外，还可以手动改变。选中音频，按住音频尾部的▯按钮，向右拖动即可调节时长，如图6-47所示。

图 6-47

6.4.2　音频的淡化

　　选中音频轨道，点击"淡化"按钮▣，可以调节淡入与淡出的时长，如图6-48所示。点击▾按钮，在音轨前后出现相应的淡化效果，如图6-49所示。

图 6-48　　　　　　　　　　图 6-49

6.4.3　音频的变速与变调

　　选中音频轨道，点击"变速"按钮◐，在变速选项栏中拖动调节播放速度，默认为1x，向左拖动为减速，音频时长变长，向右拖动为加速，音频时长变短，如图6-50所示。勾选"声音变调"复选框，可以对声音进行变调处理，使音色发生改变，如图6-51所示。

图 6-50　　　　　　　　　　图 6-51

6.4.4　音频踩点

卡点视频分为基础的图片卡点和进阶的视频卡点。一般选择节奏强的音频，根据音频的节奏进行踩点切换。在音频的选择上，可在添加音乐界面中选择卡点音乐。选中音频轨道，点击"节拍"按钮 🎵，如图6-52所示。在踩点选项栏中可以手动或自动踩点。

1. 自动踩点

拖动音频轨道开启自动踩点模式。节拍点自动打在音频轨道上，点击 +添加点 按钮添加点，点击 −删除点 按钮删除点。可根据需要调节节拍点的快慢，如图6-53所示。

2. 手动踩点

拖动音频轨道，在时间线对齐的位置点击 +添加点 按钮添加节拍点，点击 −删除点 按钮删除节拍点，如图6-54所示。

| 图 6-52 | 图 6-53 | 图 6-54 |

动手练　四季音频衔接过渡

在此练习制作四季音频衔接的过渡效果，以熟悉剪映音频添加、分割以及淡化的应用。

步骤 01 选择两段代表春、冬的视频并导入，如图6-55所示。

步骤 02 将时间线移动到两个视频中间，点击 + 按钮添加视频。在"素材库"中搜索夏天，选择视频并添加，如图6-56所示。

步骤 03 继续点击 + 按钮添加视频，依次点击"素材库"和"空镜"，选择视频并添加，如图6-57所示。

图 6-55

图 6-56

图 6-57

步骤 04 将时间线移动至视频起始处，依次点击"音频"按钮 🎵 和"音乐"按钮 🎵。搜索春天，选择合适的纯音乐并添加。选中音频，在合适的位置进行分割，删除多余音频片段，如图6-58所示。

步骤 05 点击"淡化"按钮 ▥，设置淡出时长，如图6-59所示。

步骤 06 依次点击"音频"按钮 🎵 和"音乐"按钮 🎵。搜索夏天，选择合适的纯音乐并添加。将时间线移动至图中所示位置，分割音频和视频并删除多余片段，如图6-60所示。

图 6-58

图 6-59

图 6-60

步骤 07 选择音频，点击"淡化"按钮 ▥，设置淡出时长，如图6-61所示。

步骤 08 依次点击"音频"按钮 ♪ 和"音乐"按钮 ♫。搜索秋天，选择合适的纯音乐并添加。将滑块移动至时间线的00:24处，分割视频和音频并删除被分割片段，如图6-62所示。

步骤 09 选择音频，点击"淡化"按钮 ▥，设置淡出时长，如图6-63所示。

图 6-61　　　　　　　　图 6-62　　　　　　　　图 6-63

步骤 10 选择最后一个视频，分割视频。点击"变速"按钮 ⊘，设置变速，如图6-64所示。

步骤 11 将时间线移动至00:32处，分割视频并删除被分割片段，如图6-65所示。

步骤 12 依次点击"音频"按钮 ♪ 和"音乐"按钮 ♫。搜索冬天，选择合适的纯音乐并添加。截取8s音频。点击"淡化"按钮 ▥，设置淡入和淡出时长，如图6-66所示。

步骤 13 将时间线移动至起始处，点击 ▷ 按钮播放查看效果，如图6-67所示。

图 6-64　　　　　　图 6-65　　　　　　图 6-66　　　　　　图 6-67

案例实战：制作照片运镜卡点效果

本案例制作照片运镜卡点效果，主要涉及的知识点包括音频音乐、文字涂鸦笔、节拍以及关键帧等，成片部分效果如图6-68、图6-69所示。

图 6-68

图 6-69

下面介绍该视频剪辑的具体操作步骤。

步骤01 选择8张美食照片，添加后如图6-70所示。

步骤02 依次点击"音频"按钮♫和"音乐"按钮♫，在卡点类别中选择合适的音频并应用，如图6-71所示。

步骤03 点击"节拍"按钮▣，在踩点选项栏中选择自动踩点，如图6-72所示。

图 6-70

图 6-71

图 6-72

步骤04 将时间线移动至第三个节拍点处，选择第一张照片并调整长度，如图6-73所示。

步骤05 第二～第四张照片的长度分别对齐第五、第七、第九节拍点，第五张照片长度为4个节拍点，如图6-74所示。

步骤 06 第六张照片长度为1个节拍点，如图6-75所示。

图 6-73　　　　　　　　　　图 6-74　　　　　　　　　　图 6-75

步骤 07 第七、第八张照片长度为2个节拍点，如图6-76所示。

步骤 08 选择音频轨道，分割后删除多余音频片段，如图6-77所示。

步骤 09 将时间线移动至视频起始处，点击◇按钮添加关键帧，放大图片后移动位置，如图6-78所示。

图 6-76　　　　　　　　　　图 6-77　　　　　　　　　　图 6-78

步骤 10 在第三个节拍点处添加关键帧，向右下移动，如图6-79所示。

步骤 11 在第二个节拍点处添加关键帧，缩小照片，恢复至原始状态，如图6-80所示。

图 6-79　　　　　　　　　　　图 6-80

步骤 12 使用相同的方法对剩下的片段执行相同的操作，如图6-81所示。

步骤 13 将时间线移动至起始处，点击"播放"按钮▷查看效果，如图6-82所示。

图 6-81　　　　　　　　　　　图 6-82

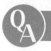

1. Q: 在剪映中如何平衡原声和音乐 / 配音？

A: 添加音乐/配音后，要避免与原声重叠，以免影响观众的听觉体验。若是以原声为主，可以将音乐/配音的音量调小。若是以添加的音乐/配音为主，可以将原声关闭，或者调小原声音量。

2. Q: 在剪映中使用背景音乐为什么要做版权校验？

A: 剪映模板开通同步抖音影集功能后，为了尊重原创音乐以及规避风险，在添加背景音乐时，可以进行版权校验，确定抖音拥有此版权后，此模板才可能同步抖音影集。

3. Q: 什么样的音乐符合版权校验规则？

A: 模板中仅存在一首背景音乐，允许变速、裁剪处理。

4. Q: 音乐未通过版权校验怎么办？

A: 若已添加的背景音乐未通过校验，系统会匹配相似的音乐提供替换。若不符合要求，可以自行添加音乐再次校验。

5. Q: 为什么添加的音乐无法自动踩点或踩点有误差？

A: 目前剪映的自动踩点功能仅支持剪映曲库中的音乐，其他渠道添加的音乐使用此功能会出现误差，可以手动进行调整，如图6-83、图6-84所示。

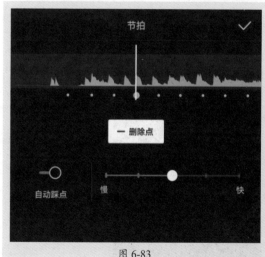

图 6-83

图 6-84

第 7 章

视频特效与转场的处理方法

特效的添加可以让视频更加生动有趣，提升视频画面的质感，丰富视频内容。转场的添加可以让视频中两个镜头衔接得更加流畅，更好地推动剧情发展。在剪映中可以使用特效、蒙版以及素材库中的素材添加转场和装饰效果。

特效可以突出画面特点，为视频添加氛围感，强调画面节奏感以及增加冲击力和感染力。下面对画面特效、人物特效以及素材包特效进行讲解。

7.1.1 画面特效

画面特效可以为视频添加模糊和变焦效果，利用小元素营造氛围，添加DV边框效果，添加综艺效果，模拟相机拍摄、分割画面以及添加纹理、漫画等画面效果。

添加视频素材。将时间线移动到需要添加效果的位置，依次点击"特效"按钮 ⭐ 和"画面特效"按钮 🖼，如图7-1所示。在基础、氛围、DV、复古、爱心、综艺、纹理等特效类别中选择特效，点击即可应用，如图7-2所示。在特效缩览图中点击"调整参数"按钮 ⚙，如图7-3所示。应用特效后，可根据需要调整特效轨道作用于画面的长度。在工具栏中可以继续调整参数、替换特效、复制、作用对象、删除以及调整层级，如图7-4所示。

图 7-1　　　　　图 7-2　　　　　图 7-3　　　　　图 7-4

7.1.2 人物特效

人物特效可以为人物添加五官情绪特效，添加头部装饰、环绕、手部等特效效果，复制克隆任务以及使用遮挡物遮挡五官等。

导入素材后，将时间线移动到需要添加效果的位置，依次点击"特效"按钮 ⭐ 和"人物特效"按钮 😊，如图7-5所示。可在情绪、头饰、身体、克隆、挡脸、环绕、形象等特效类别中选择特效，点击即可应用，如图7-6所示。在特效缩览图中点击"调整参数"按钮 ⚙，如图7-7所示。应用特效后，可根据需要调整特效轨道作用于画面的长度。在工具栏中可以继续调整参数、替换特效、复制、作用对象、删除以及调整层级。

图 7-5　　　　　　　　　　图 7-6　　　　　　　　　　图 7-7

▎7.1.3　素材包特效

　　素材包可以为视频添加画面点缀、文字说明、表情等，综合性较强，包括画面特效和人物特效。

　　导入素材后，将时间线移动到需要添加效果的位置，点击"素材包"按钮，如图7-8所示。可以在情绪、互动引导、片头、片尾、旅行、带货、好物种草、美妆等特效类别中选择特效，点击即可应用，如图7-9所示。点击该素材右下角的 用法▶ 按钮，可查看适用场景与适用技巧，如图7-10所示。

图 7-8　　　　　　　　　　图 7-9　　　　　　　　　　图 7-10

点击☑按钮即可应用，可根据需要调整特效轨道作用于画面的长度。在底部的工具栏中可以进行替换、打散以及删除操作，如图7-11所示。点击"打散"按钮✂，可以将素材打散，分为文字与音频。选择文字轨道，继续点击"打散"按钮✂，如图7-12、图7-13所示。

图 7-11　　　　　　　　　　图 7-12　　　　　　　　　　图 7-13

选择需要更改的文字轨道，点击"编辑"按钮Aa。根据需要调整文案、字体、样式、颜色、动画等参数，如图7-14所示。更改文字字体的效果如图7-15所示。

图 7-14　　　　　　　　　　图 7-15

动手练 添加DV录制画面特效

在此练习在视频中添加DV录制画面特效，以熟悉剪映中画面特效，音频添加、淡化的应用。

步骤 01 选择素材添加，如图7-16所示。

步骤 02 依次点击"特效"按钮 ⚡ 和"画面特效"按钮 🖼 。在DV选项中选择DV录制框，如图7-17所示。

步骤 03 调整特效轨道的长度，如图7-18所示。

图 7-16　　　　　　　图 7-17　　　　　　　图 7-18

步骤 04 依次点击"音频"按钮 ♪ 和"音乐"按钮 🎵 。在"伤感"类别中找到"回到夏天"，点击 使用 按钮即可应用，如图7-19所示。

步骤 05 将时间线移动至00:14处，点击"分割"按钮 Ⅱ 分割音频，如图7-20所示。

步骤 06 删除被分割的音频片段，移动音频位置，如图7-21所示。

图 7-19　　　　　　　图 7-20　　　　　　　图 7-21

步骤 07 将时间线移动至视频轨道结尾处，继续分割音频，如图7-22所示。

步骤 08 删除被分割的视频后，点击"淡化"按钮▥，设置淡出时长，如图7-23所示。

步骤 09 将时间线移动至起始处，点击▶按钮播放并查看效果，如图7-24所示。

| 图 7-22 | 图 7-23 | 图 7-24 |

7.2 添加蒙版特效

若要对某一特定区域运用特效，可以添加蒙版。没有被选中的区域（也就是黑色区域）会受到保护和隔离，不会被编辑，特效只作用于蒙版区域。

7.2.1 添加蒙版

导入素材后，将时间线移动到需要添加效果的位置，如图7-25所示。点击"蒙版"按钮▣，可添加线性、镜面、圆形、矩形、爱心以及星形蒙版。选中一个类别的蒙版，点击即可应用，如图7-26所示。选择矩形蒙版时，拖动▣按钮可调整圆角半径，如图7-27所示。

| 图 7-25 | 图 7-26 | 图 7-27 |

7.2.2　编辑蒙版

以矩形蒙版为例，添加蒙版后点击"调整参数"按钮 ，可对蒙版的位置、大小、旋转、羽化以及圆角参数进行调整。

1. 位置

位置选项用来移动蒙版的显示位置。X轴左右拖动调整蒙版的横向位置，Y轴左右拖动调整蒙版的上下位置，如图7-28所示。

2. 大小

大小选项可以移动蒙版的显示大小。X轴左右拖动调整蒙版的长度，Y轴左右拖动调整蒙版的宽度，如图7-29所示。

3. 旋转

旋转选项可以调整蒙版的旋转角度。向右拖动逆时针旋转，向左拖动顺时针旋转，如图7-30所示。

图 7-28　　　　　　　　　图 7-29　　　　　　　　　图 7-30

4. 羽化

羽化选项可以调整蒙版边缘的虚化程度。向右拖动调整羽化值，可手动调整显示区域，如图7-31所示。

5. 圆角

圆角选项可以调整蒙版四个角的半径。向右拖动调整圆角半径参数，如图7-32所示。

点击 按钮重置所有蒙版的参数，如图7-33所示。

图 7-31 图 7-32 图 7-33

注意事项

拖动 按钮可以手动调整蒙版的羽化效果。

7.2.3 蒙版反转

反转选项可以将已经选中的蒙版选区进行反向选择。在蒙版选项的左下角点击 **DQ** 按钮进行反转，如图7-34所示。点击 按钮取消蒙版的应用，如图7-35所示。

图 7-34 图 7-35

注意事项

所有蒙版的调整参数、位置选项是必有选项，其他选项根据蒙版的性质进行添加。

制作文字扫光效果

在此练习制作文字扫光特效，以熟悉剪映中文字、蒙版以及关键帧的应用。

步骤 01 在素材库中选择黑底素材添加，如图7-36所示。

步骤 02 根据需要调整时间长度，如图7-37所示。

步骤 03 依次点击"文字"按钮 **T** 和"新建文本"按钮 **A+**，输入文字后设置字体，如图7-38所示。

图 7-36	图 7-37	图 7-38

步骤 04 点击 **Aa** 按钮复制文字轨道，如图7-39所示。

步骤 05 更改文字内容并调整大小，如图7-40所示。

步骤 06 调整中文文字大小后，将两段文字时长调整和轨道长度等长，如图7-41所示。

图 7-39	图 7-40	图 7-41

步骤 07 单击 导出 按钮导出视频。再次打开该视频，选择中文文字轨道，更改文字颜色，如图7-42所示。

步骤 08 选择英文文字轨道，更改文字颜色。单击 导出 按钮导出视频，如图7-43所示。

步骤 09 分别添加两段文字视频，选中白色文字视频切画中画，如图7-44所示。

图 7-42 图 7-43 图 7-44

步骤 10 点击"蒙版"按钮 ⊙ ，选择镜面蒙版。调整位置，点击 ◇ 按钮添加关键帧，如图7-45所示。

步骤 11 拖动蒙版，在结尾处添加关键帧，如图7-46所示。

步骤 12 将时间线移动至起始处，点击 ▷ 按钮播放并查看效果，如图7-47所示。

图 7-45 图 7-46 图 7-47

7.3 添加视频转场效果

在视频片段之间的过渡或转换称为转场，可以使前后镜头自然流畅地衔接起来，产生"蒙太奇"效应。下面介绍如何使用素材库素材和自带特效进行转场效果的制作。

▋7.3.1 用素材片段进行转场

使用素材库中的素材作为转场，可以让视频更加有趣。导入两段视频素材，将时间线移动至中间位置，如图7-48所示。点击 ⊞ 按钮，进入素材选择界面。点击素材库，可选择背景、片头、片尾、转场、故障动画、空镜、情绪爆梗、氛围、绿幕等不同类型的素材，点击素材右上角的 ◯ 按钮选中素材，如图7-49所示。点击 添加 按钮添加应用，如图7-50所示。

图 7-48 图 7-49 图 7-50

▋7.3.2 用自带特效进行转场

添加转场中的特效，可以轻松添加翻页、叠化、擦除、打板、推近、拉远等效果，避免多段落镜头之间生硬地跳转。点击视频素材之间的 Ⅱ 按钮，可在叠化、运镜、模糊、幻灯片、光效、拍摄、扭曲、故障、MG动画、综艺等类别中选择特效，如图7-51所示。点击即可应用。在底部可设置转场时长，时长越长，转场效果越慢，反之越快，如图7-52、图7-53所示。点击 ◯ 按钮取消转场效果应用。点击"全局应用"按钮 ◙ 可将该转场效果应用至所有片段之间。

> **▋注意事项**
>
> 当片段长度不足时，将通过添加重复帧保证转场效果。

图 7-51	图 7-52	图 7-53

7.3.3　使用动画进行转场

当导入的素材为照片时，使用动画可以达到丝滑转场的效果。导入多个图片，选择视频片段，点击"动画"按钮 ，如图7-54所示。在选项栏中可设置入场动画、出场动画以及循环动画，三种动画效果可以同时生效，如图7-55～图7-57所示。

图 7-54	图 7-55	图 7-56	图 7-57

注意事项

与直接应用转场效果不同的是，使用动画需要对每个片段进行重复设置。

动手练 添加动画转场效果

在此练习为视频添加转场效果，以熟悉剪映中副本创建、关键帧、动画的应用。

步骤 01 打开剪映，在起始界面中点击 ⋮ 按钮，在弹出的菜单中选择"复制草稿"项，如图7-58所示。

步骤 02 打开复制的副本，分别选中视频片段，将时间线移动至关键帧处，点击 ◇ 按钮删除关键帧，如图7-59所示。

步骤 03 将视频中所有的关键帧删除，如图7-60所示。

图 7-58

图 7-59

图 7-60

步骤 04 选择第一个视频，点击"动画"按钮 ▶，在"组合动画"中选择缩放，如图7-61所示。

步骤 05 分别选择剩下的视频片段，应用缩放动画效果，如图7-62所示。

步骤 06 将时间线移动至起始处，点击 ▶ 按钮播放并查看效果，如图7-63所示。

图 7-61

图 7-62

图 7-63

第 7 章 视频特效与转场的处理方法

125

案例实战：制作四屏合一的效果

本案例制作四屏合一的效果，主要涉及的知识点包括文字文本、音频音乐、节拍、画中画、蒙版以及动画等，成片部分的效果如图7-64、图7-65所示。

图 7-64

图 7-65

下面介绍该视频剪辑的具体操作步骤。

步骤 01 在素材库中选择黑底素材并添加，调整时间长度为00:10，如图7-66所示。

步骤 02 依次点击"文字"按钮 T 和"新建文本"按钮 A+ ，输入文字后设置字间距，如图7-67所示。

步骤 03 依次点击"音频"按钮 ♪ 和"音乐"按钮 ♫ ，搜索"悬溺"，点击 使用 按钮进行应用，如图7-68所示。

图 7-66

图 7-67

图 7-68

步骤 04 点击"节拍"按钮 🄴 ，手动添加5个节拍点，如图7-69所示。

步骤 05 将时间线移动至10s处，分割并删除音频，如图7-70所示。

步骤 06 将时间线移动到第一个节拍点处，添加画中画。在素材库中搜索"春天"，选择目标素材，点击 添加 按钮进行添加，如图7-71所示。

手机短视频拍摄与制作标准教程（全彩微课版）

图 7-69　　　　　　　　　　　　　图 7-70　　　　　　　　　　　　　图 7-71

步骤 07 点击"蒙版"按钮 ，选择镜面蒙版，调整旋转角度为90°，如图7-72所示。

步骤 08 移动视频至最左侧，将时间线移动至10s处分割并删除视频，如图7-73所示。

步骤 09 复制画中画后将其拖动至第二个节拍处，调整蒙版显示，如图7-74所示。

图 7-72　　　　　　　　　　　　　图 7-73　　　　　　　　　　　　　图 7-74

步骤 10 复制画中画两次，分别放在第三个和第四个节拍点处，将时间线移动至10s处，分割并删除多余部分，如图7-75所示。

步骤 11 选择第二个画中画，点击"替换"按钮 🔁 替换视频，如图7-76所示。

步骤 12 点击"蒙版"按钮 ⊙ 调整显示位置，如图7-77所示。

图 7-75

图 7-76

图 7-77

步骤 13 移动视频至第二个区域，如图7-78所示。

步骤 14 使用相同的方法替换第三个和第四个画中画的内容，如图7-79所示。

步骤 15 选中所有画中画，设置音频音量为0，如图7-80所示。

图 7-78

图 7-79

图 7-80

步骤 16 将时间线移动至第五个节拍处，分割并删除主轨视频片段，如图7-81所示。

步骤 17 点击➕按钮添加四段视频，设置每个视频长度为1.5s，如图7-82所示。

步骤 18 点击Ⅰ按钮设置转场动画，点击"全局应用"按钮🖲，如图7-83所示。

图 7-81　　　　　　　　图 7-82　　　　　　　　图 7-83

步骤 19 选择第一个画中画，设置动画为向右滑动，如图7-84所示。

步骤 20 选择第二个画中画，设置动画为向上滑动，如图7-85所示。

步骤 21 选择第三个画中画，设置动画为向下滑动，如图7-86所示。

图 7-84　　　　　　　　图 7-85　　　　　　　　图 7-86

步骤 22 选择第四个画中画，设置动画为向左滑动，如图7-87所示。

步骤 23 将时间线移动至起始处，点击 ▷ 按钮播放并查看效果，如图7-88所示。

图 7-87 　　　　　　　　　　　　　图 7-88

剪辑笔记

手机短视频拍摄与制作标准教程（全彩微课版）

 新手答疑

1. Q：在剪映中多个特效的层级关系如何处理？

　　A： 在剪映中的同个位置添加多个特效。选中任意一个特效，点击"层级"按钮 ，如图7-89所示。在弹出的选项框中长按拖动调整特效层级，如图7-90、图7-91所示。调整后的特效如图7-92所示。

| 图 7-89 | 图 7-90 | 图 7-91 | 图 7-92 |

2. Q：如何为画中画添加特效？

　　A： 将时间线移动至画中画处，在特效中选择特效添加，特效默认作用于主视频，如图7-93所示。在二级工具栏中点击"作用对象"按钮 ，选择画中画缩览图即可作用于画中画，如图7-94所示。

| 图 7-93 | 图 7-94 |

3. Q：素材库中素材的使用规范是什么？

　　A： 素材库中部分素材由西瓜视频提供，仅限在剪映App中用于视频内容剪辑使用。可以将包含本素材的剪辑内容发布至第三方内容平台，但不得单独下载/存储本素材、直接将本素材上传至第三方平台或用于任何商业目的。

第 8 章

视频画面的优化方式

视频画面的优化离不开滤镜和调节。滤镜可以直接更改视频画面的色彩色调，或者直接对画面进行艺术处理。调节则可以有针对性地调整画面的不足地方。当画面中出现人物时，可以使用美颜美体进行美化调整，还可以使用抠像功能拼合图像。

滤镜的添加可以为画面增加各种特殊的效果。下面对基础滤镜与艺术滤镜的添加进行讲解。

▌8.1.1 添加基础滤镜

在"滤镜"选项中基础滤镜包括风景、美食、夜景、相机模拟、人像、基础、露营、室内。添加视频素材，将时间线移动到需要添加效果的位置，

添加视频素材，滑动工具栏选择"滤镜"按钮，如图8-1所示。滑动滤镜缩略图并选择目标滤镜，点击即可查看滤镜效果，拖动滑块调整滤镜强度，如图8-2所示。点击✓按钮完成调整，可继续调整编辑、复制、分割、层级以及删除操作，如图8-3所示。

图8-1

图8-2

图8-3

▌8.1.2 添加艺术滤镜

在"滤镜"选项中，有部分滤镜可以对照片进行风格化处理，改变其色调。例如风格化、复古胶片、影视级、黑白。

依次点击"滤镜"按钮和"新增滤镜"按钮，如图8-4所示。选择艺术类滤镜，单击缩览图查看效果，如图8-5所示。点击✓按钮完成调整，点击"层级"按钮，长按拖动调整滤镜的层级关系，更改叠加效果，如图8-6所示。

图 8-4 图 8-5 图 8-6

动手练 视频画中画

此练习制作滤镜应用的对比效果，以熟悉剪映中画中画、滤镜以及调节的应用。

步骤 01 选择素材添加，如图8-7所示。

步骤 02 复制视频片段后切换到画中画，将画中画与主轨视频对齐，如图8-8所示。

步骤 03 选择画中画，点击"滤镜"按钮 🔳，在"相机模拟"中找到海鸥DC，点击即可应用，如图8-9所示。

图 8-7 图 8-8 图 8-9

步骤 04 切换至调节模式，在"饱和度"选项中，向右拖动增加饱和度，如图8-10所示。

步骤 05 在HSL选项中，选择蓝色，向右拖动增加饱和度，如图8-11所示。

步骤 06 选择橙色，向右拖动增加饱和度，如图8-12所示。

图 8-10　　　　　　　　　　图 8-11　　　　　　　　　　图 8-12

步骤 07 在"阴影"选项中，向左拖动减少阴影效果，如图8-13所示。

步骤 08 在"色温"选项中，向左拖动调整为冷色调，如图8-14所示。

步骤 09 在"色调"选项中，向左拖动调整色调为偏绿，如图8-15所示。

图 8-13　　　　　　　　　　图 8-14　　　　　　　　　　图 8-15

步骤 10 在"颗粒"选项中，向右拖动添加颗粒效果，如图8-16所示。

步骤 11 应用滤镜与调节效果后，在起始处添加关键帧。点击"蒙版"按钮⊚，选择线性蒙版，逆时针旋转后移动至最左侧，如图8-17所示。

步骤 12 将时间线移动至00:03处，点击"蒙版"按钮⊚，将其移动至最右侧，如图8-18所示。

图 8-16　　　　　　　　　图 8-17　　　　　　　　　图 8-18

步骤 13 将时间线移动至00:06后的第一个点处，分割并删除画中画与主轨道视频片段，如图8-19、图8-20所示。

步骤 14 将时间线移动至起始处，点击▷按钮播放并查看效果，如图8-21所示。

图 8-19　　　　　　　　　图 8-20　　　　　　　　　图 8-21

8.2 画面的后期调整

视频的后期调整除了使用滤镜功能，还可以使用调节功能，手动调整各个参数以实现理想的视频色调效果。下面从参数的调节、混合模式的设置、画面透明度三方面进行讲解。

8.2.1 参数调节

添加视频素材，点击"调节"按钮 🔲，如图8-22所示。可以选择亮度、对比度、饱和度、光感等多个选项进行参数调整。点击需要调节的选项按钮，向右拖动增强效果，如图8-23所示。向左拖动降低效果，如图8-24所示。部分调整选项只可以向右拖动增强调节效果，如图8-25所示。点击 ✅ 按钮完成调整，可继续调整编辑、复制、分割、层级以及删除操作。

图 8-22

图 8-23

图 8-24

图 8-25

知识链接

参数调节选项的作用

调节选项共14个，除了智能调色外，其他功能介绍如下。

- **亮度** 🔅：亮度是指视频中的明亮程度，通过调节亮度参数改变整个视频的明暗程度；
- **对比度** 🔲：对比度是指视频中不同颜色之间的差异程度，通过调节对比度参数增加或减少视频中颜色的饱和度，从而使得视频的画面更加鲜明；
- **饱和度** 🔵：饱和度是指视频中颜色的鲜艳程度，通过调节饱和度参数增加或减少视频中颜色的饱和度；
- **光感** 🔲：光感和亮度相似，亮度是将整体变亮，而光感是调整画面中较亮或较暗的部分，中间调保持不变；
- **锐化** 🔺：锐度是指视频中图像的清晰度，通过调节锐度参数增加或减少视频中图像的清晰度；
- **HSL** 🔲：HSL可以单独调整视频画面中某一种颜色的色相、饱和度、亮度，有8种颜色可选，包括红色、绿色、蓝色、青色、洋红色、黄色、紫色、橙色；

- **高光** ：高光是指视频中的亮部，通过调节参数可以提亮或减暗高光部分；
- **阴影** ：阴影是指视频中的暗部，通过调节参数可以提亮或减暗阴影部分；
- **色温** ：色温是指视频中色彩的冷暖程度，通过调节参数改变视频的整体色调。增加色温使视频的色调变暖，减少色温则使视频的色调变冷；
- **色调** ：色调是指视频中的整体色彩效果，包括色彩的纯度、饱和度、明暗度等。通过调节参数改变视频的整体色彩倾向；
- **褪色** ：褪色是将视频画面中的饱和度降低，从而使整体变灰，比较适用于复古风格的视频；
- **暗角** ：暗角是给视频画面的周围添加一圈较暗或者高亮的阴影；
- **颗粒** ：颗粒是给视频画面添加颗粒胶片感。

8.2.2 设置图层混合模式

若添加画中画素材，可通过调整混合模式创建特殊的效果和过渡效果。点击"画中画"按钮 和"新增画中画"按钮 ，在新的轨道里添加画中画素材，如图8-26所示。点击"混合模式"按钮 ，默认为正常，还可选择变暗、滤色、叠加、正片叠底等多个混合模式。点击查看应用效果，可拖动滑块调整混合模式的不透明度，如图8-27所示。点击 按钮完成调整。

图 8-26

图 8-27

混合模式详解

在了解混合模式之前，首先要了解3种颜色的含义。

- **基色**：图像中的原稿颜色；
- **混合色**：通过绘画或编辑工具应用的颜色；
- **结果色**：混合后得到的颜色。

混合模式中各个模式的功能介绍如下。

- **正常**：该模式为默认的混合模式，使用此模式时，素材之间不会发生相互作用；
- **变暗**：选择基色或混合色中较暗的颜色作为结果色；
- **滤色**：将混合色的互补色与基色进行正片叠底；
- **叠加**：对颜色进行正片叠底或过滤，具体取决于基色。图案或颜色在现有像素上叠加，同时保留基色的明暗对比；
- **正片叠底**：将基色与混合色进行正片叠底；
- **变亮**：选择基色或混合色中较亮的颜色作为结果色；
- **强光**：该模式的应用效果与柔光类似，但其加亮与变暗的程度比柔光模式强很多；
- **柔光**：使颜色变暗或变亮，具体取决于混合色。若混合色（光源）比50%灰色亮，则图像变亮；若混合色（光源）比50%灰色暗，则图像加深；
- **线性加深**：通过减小亮度使基色变暗，以反映混合色；
- **颜色加深**：通过增加二者之间的对比度使基色变暗，以反映混合色；
- **颜色减淡**：通过减小二者之间的对比度使基色变亮，以反映混合色。

8.2.3 调整画面透明度

不透明度选项可调整整个素材图像的透明属性。

导入背景素材，添加画中画并调整显示大小，如图8-28所示。点击"不透明度"按钮 ⊖，默认值为100，即完全不透明。向左拖动降低透明度，可以透过该图层看到其下层图像，如图8-29所示。当值为0时，上方图像完全隐藏，只显示背景图像，如图8-30所示。

| 图 8-28 | 图 8-29 | 图 8-30 |

此练习制作镂空片头效果，以熟悉剪映中文字文本、分割、导出、画中画以及混合模式的应用。

步骤 01 在素材库中选择黑底素材并添加，如图8-31所示。

步骤 02 依次点击"文字"按钮 T 和"新建文本"按钮 A+，输入文字后设置字体与大小，如图8-32所示。

步骤 03 放大时间刻度，将时间移动至10f处分割文字轨道，如图8-33所示。

图 8-31　　　　　　　图 8-32

图 8-33

步骤 04 继续分割文字轨道，如图8-34所示。

步骤 05 分别更改分割片段的文字内容，如图8-35所示。

步骤 06 调整视频轨道长度，复制两次文字片段，移动位置，如图8-36所示。

图 8-34

图 8-35

图 8-36

步骤 07 更改复制两段的文字内容，导出视频，如图8-37所示。

步骤 08 返回起始界面，点击+按钮，在素材库中搜索"城市"并添加，如图8-38所示。

步骤 09 添加画中画，导入文字视频，调整画面显示，如图8-39所示。

图 8-37

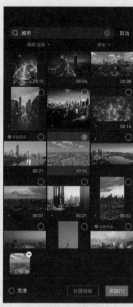
图 8-38

图 8-39

步骤 10 点击"混合模式"按钮，选择模式为"变暗"，如图8-40所示。

步骤 11 将时间线移动至画中画结尾处，选中主轨道视频，分割并删除多余视频片段，如图8-41所示。

步骤 12 添加音频并调整长度，将时间线移动至起始处，点击▷按钮播放并查看效果，如图8-42所示。

图 8-40

图 8-41

图 8-42

8.3 用特殊功能展示特殊效果

在剪辑带有人物的视频时，可以使用美颜美体美化面部，调节人物五官和体态。使用抠像功能可以去除背景，只保留主体。下面对美颜美体和抠图的方法进行讲解。

8.3.1 智能美颜与美体

在工具栏中滑动、点击"美颜美体"按钮 🔲，在该选项栏中可选择美颜和美体，如图8-43所示。

图 8-43

1. 美颜

添加并选择素材视频，依次点击"美颜美体"按钮 🔲 和"美颜"按钮 🔲。系统自动识别并放大人物面部，如图8-44、图8-45所示。在"美颜"类别中可对人物面部进行磨皮处理、调整肤色、祛除法令纹、祛除黑眼圈、美白以及美牙操作。选择任意一个选项，拖动滑块调整参数，如图8-46所示。

图 8-44 图 8-45 图 8-46

在"美型"类别中可对人物的面部、眼部、鼻子、嘴巴以及眉毛进行细微调整。包括瘦脸、瘦颧骨、大眼、调整眼距、瘦鼻、调整嘴巴大小以及调整眉毛的状态。选择任意一个选项，拖动滑块调整参数，如图8-47所示。

在"美妆"类别中可对人物的面部、眼部以及嘴巴进行妆容调整。在套装、口红、睫毛、眼影选项中选择目标妆容，拖动滑块调整参数，如图8-48所示。

在"手动精修"类别中可对人物五官进行调整，拖动滑块调整强度，若是VIP用户可启动五官保护，如图8-49所示。

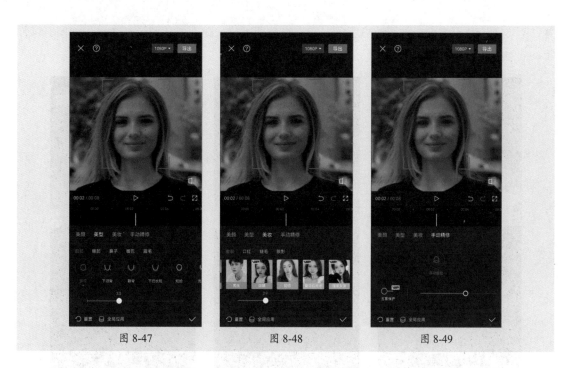

<div style="text-align: center">图 8-47　　　　　　　　图 8-48　　　　　　　　图 8-49</div>

在每个类别中点击◯按钮可重置所有精修效果，点击◻按钮可全局应用。

2. 美体

添加并选择素材视频，依次点击"美颜美体"按钮◻和"美体"按钮◻，如图8-50所示。在"智能美体"类别中可对人物进行局部瘦肩、瘦手臂、瘦身、长腿、小头、磨皮、美白等操作。选择任意一个选项，拖动滑块调整参数，如图8-51所示。点击◻按钮可全局应用。

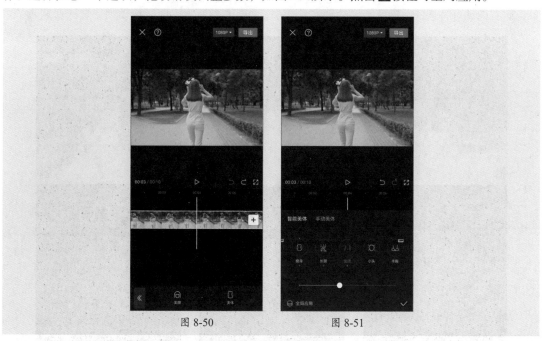

<div style="text-align: center">图 8-50　　　　　　　　图 8-51</div>

在"手动美体"类别中，有拉长、瘦身瘦腿以及放大缩小三个选项。点击"拉长"按钮◻，拉长范围为两条黄线之间的部分，如图8-52所示。若是拉长拖长，可将上方黄线移动至大腿位

置，下方黄线移至最低，如图8-53所示。向右拖动即可拉长腿部，达到增高效果，如图8-54所示，向左拖动缩短腿部。

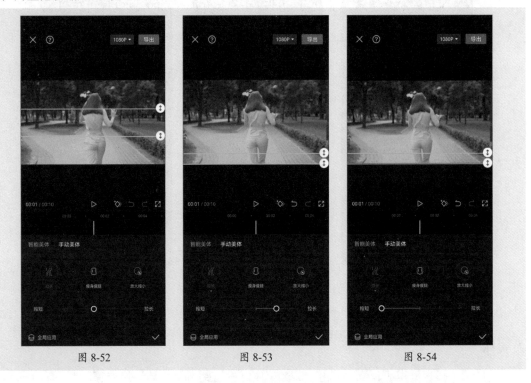

图 8-52　　　　　　　　　　　图 8-53　　　　　　　　　　　图 8-54

点击"瘦身瘦腿"按钮，根据人物身型调节选区，将定位在人物腰部位置，如图8-55所示。按住按钮上下拖动调整选区的高度，按住按钮左右调整选区的宽度，如图8-56所示。向右拖动可将选区范围变窄，达到瘦身效果，如图8-57所示。向左拖动则使选区变宽。

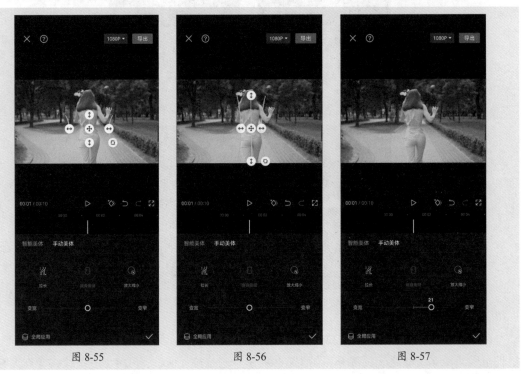

图 8-55　　　　　　　　　　　图 8-56　　　　　　　　　　　图 8-57

点击"放大缩小"按钮，画面显示一个圆形框，如图8-58所示。单指拖动调整位置，双指调整选区范围。向右拖动可将选区范围放大，如图8-59所示，反之缩小。单指拖动调整选区位置，所到之处都应用此效果，如图8-60所示。

图 8-58　　　　　　　　图 8-59　　　　　　　　图 8-60

▌8.3.2　自定义抠像

在工具栏中滑动，点击"抠像"按钮，在该选项栏中可选择智能抠像、自定义抠像以及色度抠图，如图8-61所示。下面对自定义抠像进行讲解。

图 8-61

添加并选择素材视频，依次点击"抠像"按钮和"自定义抠像"按钮，如图8-62所示。默认选择"快速画笔"，在需要抠取的位置拖动涂抹即可自动识别，如图8-63所示。点击 按钮预览抠取效果，如图8-64所示。

图 8-62　　　　　　　　图 8-63　　　　　　　　图 8-64

若智能识别的抠像效果不理想，可点击"画笔"按钮 ，设置画笔大小，自定义涂抹抠取的范围，如图8-65所示。点击"擦除"按钮 擦除被选中的部分，如图8-66所示。点击"抠像描边"按钮 ，在弹出的界面中可设置描边样式、颜色、大小以及透明度。

图 8-65　　　　　　　　　　图 8-66

注意事项

智能抠像和色度抠图的使用方法见3.3.3节和3.3.4节。

动手练 **为视频中的人物美颜**

　　此练习为视频中的人物进行美颜处理，以熟悉剪映中滤镜、美颜美体的应用。

　　步骤 01 选择素材添加，如图8-67所示。

　　步骤 02 选中视频后点击"滤镜"按钮 ，应用"清晰"滤镜效果，如图8-68所示。

　　步骤 03 依次点击"美颜美体"按钮 和"美颜"按钮 ，如图8-69所示。

图 8-67　　　　　　　图 8-68　　　　　　　图 8-69

步骤 04 选择"磨皮",向右拖动调整皮肤的光滑程度,如图8-70所示。

步骤 05 选择"美白",向右拖动提亮肤色,如图8-71所示。

步骤 06 切换至"美型"模式,选择"瘦脸",向右拖动调整人物脸的宽度,如图8-72所示。

图 8-70

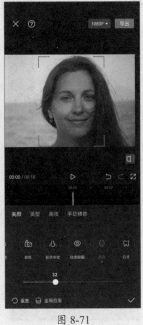

图 8-71

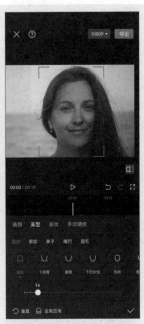

图 8-72

案例实战:制作裸眼3D效果

本案例制作裸眼3D效果,主要涉及的知识点包括抠像中的智能抠像、关键帧以及蒙版等,成片效果如图8-73~图8-75所示。

图 8-73

图 8-74

图 8-75

下面介绍该视频剪辑的具体操作步骤。

步骤 01 选择素材并添加，如图8-76所示。

步骤 02 复制视频片段，如图8-77所示。

步骤 03 依次点击"抠像"按钮🖼和"智能抠像"按钮🖼，系统自动抠像，如图8-78所示。

图 8-76 图 8-77 图 8-78

步骤 04 选择抠像的视频片段，点击"切画中画"按钮🖼，调整位置与主轨道视频对齐，如图8-79所示。

步骤 05 选择主轨道视频，点击🖼按钮添加关键帧，如图8-80所示。

步骤 06 点击"蒙版"按钮🖼，选择镜像蒙版，调整蒙版的显示范围，如图8-81所示。

图 8-79 图 8-80 图 8-81

步骤 07 播放视频后，在图中时间线所示位置处暂停调整，蒙版显示如图8-82所示。

步骤 08 播放视频后，在图中时间线所示位置处暂停调整，蒙版显示如图8-83所示。

步骤 09 应用蒙版效果后，将时间线移动至起始处，点击 ▷ 按钮播放并查看效果，如图8-84所示。

图 8-82

图 8-83

图 8-84

剪辑笔记

1. Q：如何添加自定义滤镜？

　　A：在滤镜和调节选项中设置参数，点击 ▪▪▪ 按钮保存预设，如图8-85所示。保存的预设可在滤镜的"我的"中查看，点击即可应用，如图8-86所示。

图 8-85

图 8-86

2. Q：调节功能的注意事项有哪些？

　　A：不要盲目使用网上的一些参数教程，视频不一样，即使使用相同的参数也会有所差别。在进行调节之前，要先观察视频画面，根据需要进行细微调整。

3. Q：在剪映中如何进行多人美体？

　　A：剪映中的美颜美体是基于人脸识别技术的智能识别。可以在"智能美体"中对识别的人物进行参数调整，如图8-87、图8-88所示。然后在"手动美体"中对另外的人物进行调整，如图8-89所示。

图 8-87

图 8-88

图 8-89

第9章

短视频的导出与发布

在剪映中剪辑完成后便可导出视频，在导出视频时，可以根据需要设置分辨率、帧率等参数。可以在导出时一键分享至抖音、西瓜视频，也可以将保存的视频上传至小红书、微信视频号等平台。

9.1 导出短视频

在导出短视频之前，点击 `1080P▾` 按钮，在弹出的菜单中设置参数，提高导出的画质，正常使用默认参数即可，如图9-1所示。设置完成后点击 `导出` 按钮导出，自动转到导出界面。在导出过程中需保持屏幕点亮，不要锁屏或切换程序，如图9-2所示。导出完成后，自动保存到相册和草稿，可分享视频至抖音、西瓜视频等，点击"完成"按钮退出，如图9-3所示。

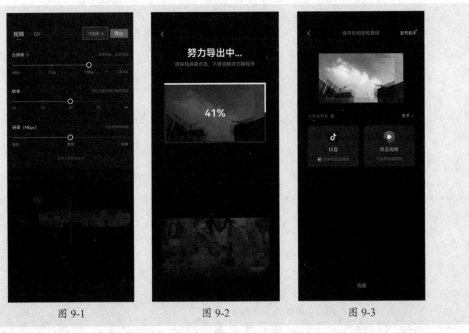

图 9-1　　　　　　　　　　图 9-2　　　　　　　　　　图 9-3

注意事项

点击"发布助手"按钮，可以对商用版权进行检测，如图9-4所示。

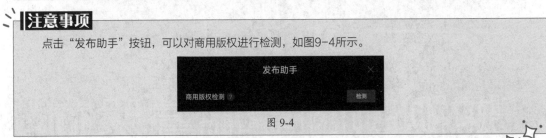

图 9-4

9.2 短视频发布注意事项

短视频制作完成后就可以在短视频平台进行发布。以抖音为例，在发布时要注意以下四个方面：文案、话题、封面以及时间，如图9-5所示。

图 9-5

手机短视频拍摄与制作标准教程（全彩微课版）

1. 文案选择

短视频的文案需要和视频的内容相契合。在文案中添加关键词，可以获得平台的精准推送，提高视频的传播效率，扩大影响范围。

2. 话题选择

在发布视频时，可以根据系统提示选择与视频相符的领域话题或内容话题。平台对话题进行识别后，推送给相关受众。还可以添加实时热门话题和地点，帮助传播，获得流量。

3. 封面选择

视频的封面图可以自行设置。在选择封面时，要确保画面清晰，表达内容清楚，与视频的内容相呼应。常见的视频封面类型有以下几种。

- 以人物形象为主题，适用于颜值、剧情、才艺表演等领域；
- 以物品特写为主题，适用于美食、风景、种草等领域，如图9-6所示；
- 以文字内容为主题，适用于知识讲解、教学等领域，如图9-7所示；
- 以卡片模板为主题，适用于开箱、好物推荐、测评等领域；
- 以画面三合一为主题，适用于电影解说、影视混剪等领域，如图9-8所示；
- 以突出自己风格为主题的，适用于优质Vlog领域。

图 9-6　　　　　　　　　　图 9-7　　　　　　　　　　图 9-8

4. 时间选择

视频的发布时间可以集中在流量高峰期，在这些时间段可以获得更高的流量。根据统计，流量高峰期一般在早上6:00-8:00，中午11:30-12:00，晚上18:00-22:00。在一些特殊时刻也可以发布视频，例如重要节日、大型赛事或热门话题发酵期间，可以针对相关话题发布视频，提高观看量和影响力。

除了常规发布时间，还需要根据账号类型、受众群体的习惯、粉丝活跃时间等因素进行分析，选择最合适的时间进行发布。

9.2.1 视频发布需要遵守的原则

在抖音发布视频时需要遵守以下几个规则。

- 鼓励原创、优质的内容。减少拼接网络图片、粗劣特效、无实质性的内容；创作画质清晰、完整度高和观赏性强的作品；
- 提倡记录美好生活，表达真实的自己。建议真人出镜或讲解，避免虚假做作、博眼球的伪纪实行为；避免故意夸大、营造虚假人设；
- 重视文字的正确使用，避免出现错别字，减少拼音首字母表达，自觉遵守语言文字规范；
- 尊重劳动成果、勤俭节约、合理饮食、避免炫耀超高消费，反对餐饮浪费；
- 提高网络安全防范意识，对网络交友、诱导赌博、贷款、返利、中奖、网络兼职点赞等网络诈骗高发领域及行为应提高警惕。如发觉异常，可随时向平台进行举报；
- 鼓励发布经过科学论证的内容，不造谣，不传谣。鼓励经济、教育、医疗卫生、司法等专业人士通过平台认证发布权威且真实的信息，分享专业知识，促进行业繁荣；
- 视频内容不能含有任何违法和违规内容，如暴力、色情、恶意攻击、有害及不实信息、侵犯他人权益等。

9.2.2 视频发布的技巧

短视频发布的技巧可以总结为以下几点。

- **优质的内容**：确保视频内容有趣、有吸引力、有创意。善于使用当前热门BGM、话题以及挑战，有自己的风格才能在众多视频内容中脱颖而出；
- **视频长度**：视频的长度控制在10s～1min，知识讲解、开箱测评、科普和剧情类的视频长度1～5min不等；
- **标题和描述**：添加合适的标题和内容描述，可以获得平台的精准推荐；
- **使用合适的话题**：添加和视频相关的话题，更容易被用户发现和推荐给相关目标用户；
- **高质量的拍摄和剪辑**：使用手机或相机拍摄清晰的视频，使用剪映或抖音等工具剪辑视频，可以给视频添加更好的视觉效果；
- **互动和回应**：善用评论区，积极与用户进行互动，建立良好的关系，增强粉丝黏性；
- **分享和宣传**：在其他社交平台分享视频链接，以增加曝光度。

9.3 常见的视频发布平台

短视频平台有很多，下面对主流视频发布平台进行介绍，包括抖音、西瓜视频、小红书、哔哩哔哩以及微信视频号。

9.3.1 抖音

抖音是一个表达自我、记录美好生活的短视频平台，如图9-9所示。可以智能匹配音乐，一键卡点视频，超多原创滤镜、特效、场景一秒变大片。各行各业的人都可以在抖音展示真实的生活。各种生活妙招、旅游攻略、美食做法、同城资讯等内容，都可以在抖音上发布。

图 9-9

打开抖音，进入起始界面，如图9-10所示。点击 按钮，进入拍摄界面，可拍摄视频、照片等，也可在相册里选择素材导入，如图9-11所示。导入的素材可选择一键成片或进入下一步自行编辑，如图9-12所示。

| 图 9-10 | 图 9-11 | 图 9-12 |

选择一键成片，系统自动生成模板，在底部向左侧滑动可更改模板，点击 ✎ 按钮更改其他参数，设置完成后点击"下一步"按钮，如图9-13所示。在界面顶部可设置音乐，在右侧进行裁剪、添加文字、贴纸、特效、滤镜、字幕等操作，点击左上角的 ﹤ 按钮，可选择"清空内容"或"存草稿"，如图9-14所示。点击"下一步"按钮后，在发布界面中可设置封面、文案、话题等参数，点击 ⬆发布 按钮即可发布，如图9-15所示。

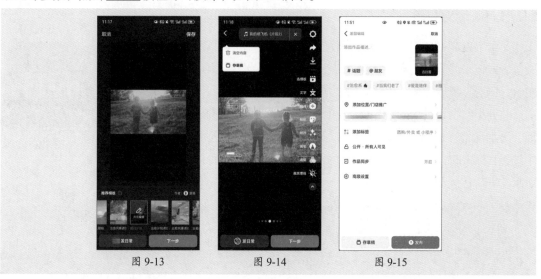

| 图 9-13 | 图 9-14 | 图 9-15 |

9.3.2 西瓜视频

西瓜视频属于中视频平台，通过个性化推荐，源源不断地为不同人群提供优质内容，同时鼓励多样化创作，如图9-16所示。该平台涵盖音乐、财经、影视、Vlog、农人、游戏、美食、儿童、生活、体育、文化、时尚、科技等频道，提供丰富的视频内容。

图 9-16

打开西瓜视频，进入起始界面，如图9-17所示。点击 ⦿ 按钮开始发视频，进入上传界面，可滑动选择模板、拍摄、开直播选项。在上传项目中选择目标素材，在右下角可选择"去发布"或"去剪辑"按钮，如图9-18所示。点击"去剪辑"按钮，在剪辑界面可对导入的视频进行剪辑、美化，添加字幕、音乐以及特效，如图9-19所示。点击"下一步"按钮进入发布视频界面，在该界面中可进行修改封面、输入标题、添加话题等操作，设置完成后点击 发布 按钮即可发布，如图9-20所示。

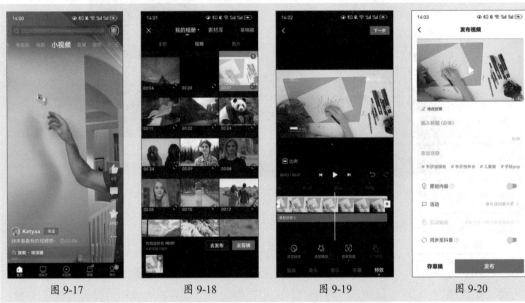

图 9-17　　　　　　图 9-18　　　　　　图 9-19　　　　　　图 9-20

9.3.3 小红书

小红书是颇受年轻人欢迎的生活分享型平台，用户可以通过短视频和图文等方式记录并分享生活。目前内容已覆盖美妆、母婴、读书、运动、旅游、美食、家居、酒店等各个生活方式领域，如图9-21所示。

图 9-21

打开小红书，进入起始界面，如图9-22所示。点击 ＋ 按钮，进入拍摄界面，可滑动选择此刻、相册、模板以及开直播，如图9-23所示。在相册选项中选择目标素材，在右下角可选择"智能成片"或"下一步"按钮，如图9-24所示。

图 9-22　　　　　　　　　　图 9-23　　　　　　　　　　图 9-24

　　点击"智能成片"按钮，选择合适的风格，如图9-25所示。点击☑按钮后可添加文字、贴纸、滤镜、标记、章节、背景、字幕等，如图9-26所示。点击"下一步"按钮进入发布视频界面，在该界面中修改封面，输入标题，添加正文、话题、地点等操作，设置完成后点击 发布笔记 按钮即可发布，如图9-27所示。

图 9-25　　　　　　　　　　图 9-26　　　　　　　　　　图 9-27

9.3.4 哔哩哔哩

哔哩哔哩（bilibili）简称B站，是国内知名的视频弹幕网站，如图9-28所示。B站早期是一个ACG领域的原创及二创的内容分享的网站，经过十多年的发展，演变成了多元文化社区，包括番剧、国创、动画、鬼畜、舞蹈、娱乐、科技、知识、生活、资讯等内容分区。

图 9-28

打开B站，进入起始界面，如图9-29所示。点击 ➕ 按钮，进入上传界面，可滑动选择开直播、拍摄、AI玩法、模板以及发动态，如图9-30所示。在上传选项中选择目标素材，在右下角可选择"智能成片"或"去编辑"按钮，如图9-31所示。

图 9-29

图 9-30

图 9-31

点击"去编辑"按钮，在编辑界面中可对导入的视频应用模板，如图9-32所示。也可以手动剪辑，添加音乐、文字、贴纸、滤镜、录音或互动工具，如图9-33所示。点击"下一步"按钮进入发布视频界面，在该界面中修改封面，选择分区和标签，添加简介，设置动态等操作，设置完成后点击 发布 按钮即可发布，如图9-34所示。

图 9-32

图 9-33

图 9-34

9.3.5 微信视频号

微信视频号是依托微信社交平台的一个全新的内容记录与创作的短视频平台，如图9-35所示。视频号的内容以图片和视频为主，其中图片不能超过9张，视频长度可以选择1min以内的短视频，或无须编辑的1~30min的完整视频。

图 9-35

打开微信，依次点击"发现"按钮和"视频号"按钮，如图9-36所示。进入视频号界面，上下滑动查看推荐视频，点击右上角的按钮，进入设置界面，如图9-37所示。在该界面可查看互动、关注、消息等信息，也可以查看个人视频号信息，如图9-38所示。

图 9-36　　　　　　　图 9-37　　　　　　　图 9-38

点击"发表视频"按钮，可选择"拍摄"或"从相册选择"，如图9-39所示。点击"相册"中的视频或图片，点击"下一步"按钮，进入编辑界面，可在该界面中可添加音乐、贴纸、文字，裁剪视频以及识别字幕，如图9-40所示。完成后点击 完成 按钮进入发布界面，更换封面，添加描述、话题，设置所在位置，添加公众号文章链接等信息后，点击 发表 按钮即可发表，如图9-41所示。

图 9-39　　　　　　　图 9-40　　　　　　　图 9-41

动手练 小红书发布此刻涂鸦

在此练习在小红书发布此刻涂鸦动态，以熟悉小红书的基础发布流程。

步骤01 打开小红书，进入起始界面。点击 ➕ 按钮，进入拍摄界面，滑动并点击"此刻"按钮，如图9-42所示。

步骤02 点击"涂鸦"按钮，在选项栏中滑动，点击"一笔连所有"按钮，如图9-43所示。

步骤03 使用画笔一笔连接，如图9-44所示。

图 9-42　　　　　　　图 9-43　　　　　　　图 9-44

步骤04 选择白色画笔，涂抹终点上方的小怪兽直至消失，如图9-45所示。

步骤05 连续点击两次 下一步 按钮，进入发布界面，输入标题和文案，如图9-46所示。

步骤06 点击 发布笔记 按钮，在"关注"界面中可查看发布状态，点击"查看全文"按钮可查看正文和评论，如图9-47所示。

图 9-45　　　　　　　图 9-46　　　　　　　图 9-47

⚛ 案例实战：使用抖音一键成片

本案例使用抖音一键成片并发布视频，主要涉及的知识点包括抖音素材的置入、编辑、发布等，成片部分效果图如图9-48、图9-49所示。

图 9-48

图 9-49

下面介绍该视频剪辑的具体操作步骤。

步骤01 打开抖音，点击 ➕ 按钮，进入拍摄界面。点击相册缩览图，在相册中选择照片，如图9-50所示。

步骤02 点击"一键成片"按钮，在推荐模板中选择模板并应用，如图9-51所示。

步骤03 点击"编辑"按钮 ✐，进入编辑界面，如图9-52所示。

图 9-50

图 9-51

图 9-52

步骤04 分别点击需要调整的视频片段，调整显示范围，如图9-53所示。

步骤05 调整显示后，点击 ✐文字编辑 按钮，将文字内容删除，如图9-54所示。

图 9-53

图 9-54

步骤 06 点击右上角的"保存"按钮，如图9-55所示。

步骤 07 在界面顶部点击 ♫选择音乐 按钮，根据视频内容选择合适的音乐，如图9-56所示。

图 9-55

图 9-56

步骤 08 点击任意位置完成音乐的添加，如图9-57所示。

步骤 09 点击 下一步 按钮进入发布界面，在右上角点击"修改封面"按钮设置封面，完成后如图9-58所示。

<div align="center">图 9-57 图 9-58</div>

步骤 10 点击 下一步 按钮进入发布界面，添加话题和文案，点击"高级设置"按钮 ◎ 设置参数，如图9-59所示。

步骤 11 设置完成后点击 ⬆发布 按钮发布视频，如图9-60、图9-61所示。

<div align="center">图 9-59 图 9-60 图 9-61</div>

1. Q：导出的视频再次编辑，出现素材缺失时该如何处理？

A：如图9-62所示，当打开草稿，界面出现"视频/图片已被删除或移动，请尝试重启App恢复"提示时，有几种方法解决：退出App，重新打开软件，或者重新导入素材。为避免此类情况发生，可以在导出后将视频上传至剪映云，需要再次编辑时，可以在云端下载后编辑，如图9-63所示。上传至剪映云的视频无论原有素材被删除还是调整位置，都不会对其产生影响。

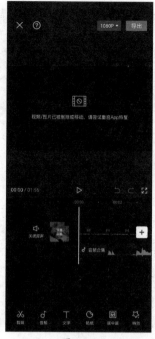
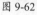
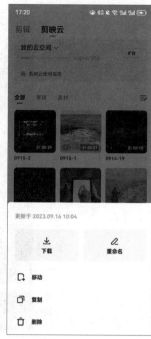

图 9-62 图 9-63

2. Q：剪映云可以和朋友共享视频吗？

A：和朋友出游拍摄的视频，可以通过上传视频至剪映云，和朋友建立小组空间，实现素材共享以及多人合作剪辑。在剪映云中点击 ➕ 按钮，在弹出的选项栏中邀请他人上传，如图9-64所示。输入上传的目的生成邀请链接，可根据需要选择邀请方式，如图9-65所示。发送给他人后，他人可通过链接将文件上传至小组空间内，邀请上传的文件只能在本小组空间内使用。若允许互联网上所有人均可上传，则这些文件的创建者会记录为生成邀请链接的用户。

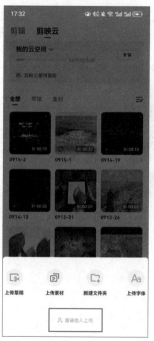

图 9-64 图 9-65

手机短视频拍摄与制作标准教程（全彩微课版）

第10章

其他热门剪辑工具

部分短视频平台配备了官方剪辑软件，例如，抖音的官方剪辑软件是剪映，快手的官方剪辑软件是快影，微信视频号的官方剪辑软件是秒剪。使用官方的剪辑软件可以更方便地制作出更符合该平台风格的视频。

剪映是抖音官方推出的一款视频剪辑应用软件，主要用来对拍摄的视频进行剪辑、特效处理等后期制作。而抖音则是一款创意短视频社交软件，可以进行短视频拍摄和简单的视频后期剪辑。

10.1.1 抖音的应用

打开抖音，进入初始界面，如图10-1所示。点击 ✚ 按钮，进入拍摄界面，点击 ✔ 按钮显示全部设置选项，包括切换镜头、闪光灯、设置、实况、倒计时、美颜、滤镜、扫一扫以及快慢速。在界面上方点击 🎵选择音乐 按钮设置音乐，中下方设置拍摄的速度与模式，如图10-2所示。

在界面下方点击"模板"按钮，进入模板界面，如图10-3所示。可选择任意一个模板，导入素材，点击 🎬剪同款 按钮可以剪成同款视频，根据提示添加素材，如图10-4所示。点击 下一步 按钮生成同款视频，如图10-5所示。在右侧可对生成的视频进行调整，确认无误后可以点击 下一步 按钮进入发布页面，添加文案、话题等参数后即可发布。

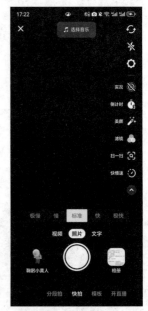

图 10-1　　　　　　　　图 10-2

图 10-3　　　　　　　　图 10-4　　　　　　　　图 10-5

手机短视频拍摄与制作标准教程（全彩微课版）

在拍摄界面中点击相册缩览图，在素材界面中选择图片和视频，如图10-6所示。点击 下一步 按钮进入剪辑界面，点击 ✓ 按钮显示全部设置选项，如图10-7所示。

▌10.1.2　剪辑功能一览

下面对右侧的设置选项进行详细介绍。

1. 设置

点击"设置"按钮 ⊙ ，在弹出的选项框中可设置该视频的可见范围，如图10-8所示。在"高级设置"选项中可以进行视频质量和隐私的设置，具体包括是否在发布后保存至手机、是否高清发布、是否允许下载等，以及设置合拍、转发、评论的范围，如图10-9所示。

图 10-6

图 10-7

2. 分享

点击"分享"按钮 ➡ ，在弹出的选项框中可设置保存视频至本地或存草稿，或者将其分享给好友，如图10-10所示。

图 10-8　　　　　　　　　　图 10-9　　　　　　　　　　图 10-10

3. 下载

点击"下载"按钮 ↧ ，可将视频下载至本地相册。

4. 裁剪

点击"裁剪"按钮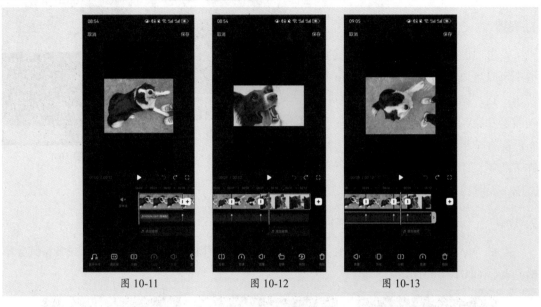，在弹出的裁剪界面中可以对画面、视频以及音频进行处理。选择图片片段时，可以调整视频长度、设置音乐卡点、分割视频、旋转画面以及删除画面，如图10-11所示。选择视频片段时，激活全部选项，可以对视频设置变速、调节音量、设置倒放等，如图10-12所示。点击⊞按钮可添加图片或视频。选择音频时，可以调节音量、设置淡入淡出、分割音频、设置变速以及删除音频。点击♬添加音频按钮可以叠加音频效果，如图10-13所示。调整完成点击"保存"按钮保存应用效果，点击"取消"按钮返回上一界面。

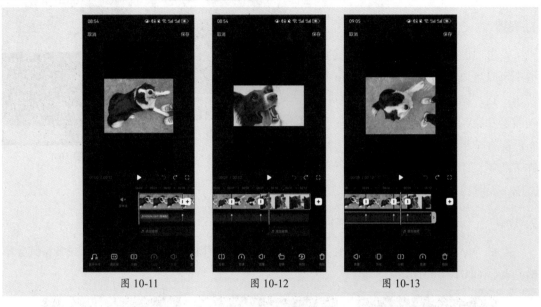

图 10-11　　　　　　　图 10-12　　　　　　　图 10-13

5. 文字

点击"文字"按钮文，输入自定义文字，在键盘上方可@好友、添加话题以及设置字体，如图10-14所示。连续点击☰按钮可以切换文字对齐方式，图10-15所示为左对齐。点击⬤按钮可设置字体颜色，如图10-16所示。

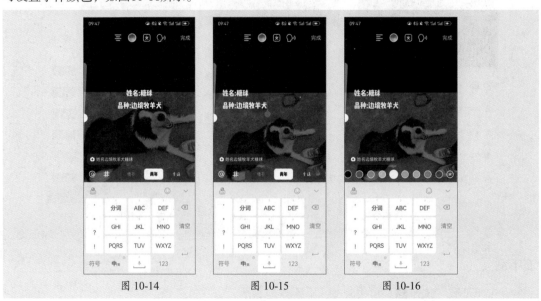

图 10-14　　　　　　　图 10-15　　　　　　　图 10-16

连续点击 按钮，可以切换文字背景样式，如图10-17所示。点击 按钮可设置文本朗读音色，如图10-18所示。完成后可拖动调整文字显示位置，点击文字弹出操作提示，如图10-19所示。按住并拖动至删除区域即可删除。

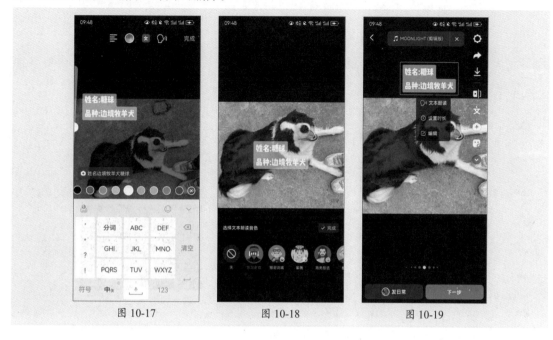

<div style="text-align:center">

图 10-17　　　　　　　　图 10-18　　　　　　　　图 10-19

</div>

6. 挑战

点击"挑战"按钮 ，可以直接在挑战框中输入挑战内容，如图10-20所示，可以使用预设的挑战内容，如图10-21所示。完成后可在左上角查看挑战的内容和参与的人数，如图10-22所示。

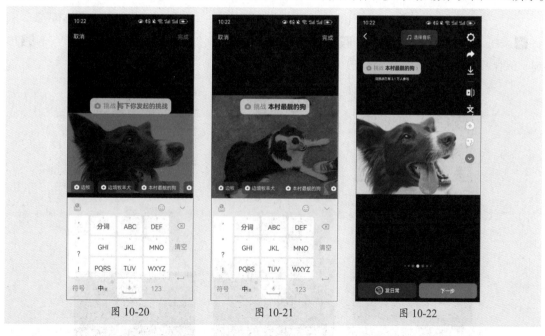

<div style="text-align:center">

图 10-20　　　　　　　　图 10-21　　　　　　　　图 10-22

</div>

7. 贴纸

点击"贴纸"按钮 ，在贴纸选项框中可导入图片、添加挑战、搜贴纸、投票、添加位置

等，如图10-23所示。向左滑动查看贴纸类别，向下滑动查看该类别的全部贴纸，如图10-24所示。点击即可应用。完成后可拖动调整贴纸的显示位置，点击贴纸弹出操作提示，如图10-25所示。按住并拖动至删除区域即可删除。

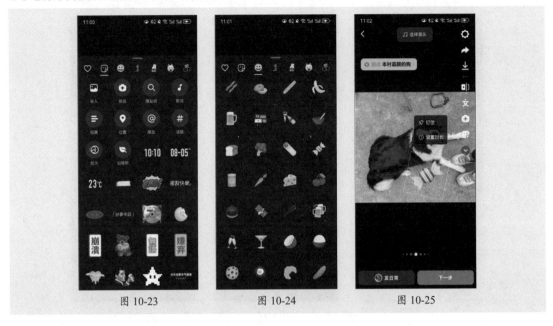

图 10-23 图 10-24 图 10-25

8. 特效

点击"特效"按钮 ，在弹出的选项框中点击特效缩览图即可查看特效，如图10-26所示。

9. 画笔

点击"画笔"按钮 ，在弹出的选项框中点击 按钮，选择颜色后可自定义绘制线条。点击 按钮，拖动绘制箭头。点击 按钮，拖动绘制不透明线条，如图10-27所示。点击 按钮，涂抹可擦除所绘制线条，如图10-28所示。

图 10-26 图 10-27 图 10-28

10. 滤镜

点击"滤镜"按钮 ，可在精选、人像、日常、复古、美食等类别中查看并应用滤镜。拖动滑块可调整滤镜透明度，如图10-29所示。

11. 自动字幕

点击"自动字幕"按钮 ⊟，系统自动识别背景音乐并生成字幕，如图10-30所示。点击 ✐ 按钮可编辑字幕，点击 Ⓐ 按钮可设置字幕颜色，如图10-31所示。点击 🗑 按钮可删除字幕。

12. 画质增强

点击 ⊠ 按钮使画质增强，提升画质，使视频更加清晰，如图10-32所示。

图 10-29　　　　　图 10-30　　　　　图 10-31　　　　　图 10-32

注意事项

使用模板进行剪辑，可以方便快捷地制作高质量短视频，但缺乏原创性。可以使用剪映、快影等软件剪辑后再导入抖音发布。

10.2　快影

快影是快手公司推出的一款涵盖视频拍摄、剪辑和制作的工具软件，具有强大的视频剪辑功能，以及丰富的音乐库、音效库和新式封面，可以轻松制作令人惊艳的趣味视频。

10.2.1　快影的应用

打开快影，进入初始界面，如图10-33所示。该界面的上半部分为快捷入口，包括开始剪辑、一键出片、拍摄、文案成片、百宝箱、录屏、提词器等。中间部分为本地草稿，显示剪辑草稿与模板草稿。下半部分为功能菜单入口。

点击 ▥ 按钮进入"剪同款"界面，如图10-34所示。选择任意模板，点击"制作同款"按

钮，根据提示添加素材并对其进行编辑，例如调整素材、替换音乐、修改文字，设置封面等，编辑完成后便可导出分享。

图 10-33　　　　　　　　　　图 10-34

点击 ⊞ 按钮开始剪辑，导入素材，进入剪辑界面，如图10-35所示。点击 480P 按钮，在弹出的菜单中可以设置画幅和参数，提高导出的画质，如图10-36所示。点击 做好了 按钮，自动转到导出界面。在导出过程中，需保持屏幕点亮，不要锁屏或切换程序。导出完成后，自动保存到相册和草稿，可分享至微信、朋友圈、QQ、快手等，点击"完成"按钮即退出软件，如图10-37所示。

图 10-35　　　　　　　　图 10-36　　　　　　　　图 10-37

10.2.2 特色功能应用

下面对快影中的部分功能操作进行介绍。

1. 拼视频

选择视频后，点击"拼视频"按钮 可添加素材，在布局选项中选择合适的画幅排列方式，如图10-38所示。在时长选项中调整视频的长度，裁剪视频的显示范围，如图10-39所示。在素材选项中可删减素材，如图10-40所示。

图 10-38　　　　　　　图 10-39　　　　　　　图 10-40

2. 文字快剪

选中视频后，点击"文字快剪"按钮，系统自动识别视频中的文字内容，如图10-41所示。选择字幕，点击 删除 按钮删除相应的音视频片段，如图10-42、图10-43所示。

图 10-41　　　　　　　图 10-42　　　　　　　图 10-43

3. 图片玩法

选中视频后，点击"图片玩法"按钮 ✨，可选择图片特效，点击即可应用，如图10-44所示。若不满意效果，可以点击 ✎ 按钮一键重绘，如图10-45所示。点击"编辑"按钮 ✎，可输入关键词以及设置效果程度，如图10-46所示。

图 10-44 图 10-45 图 10-46

注意事项

导入视频后，在工具栏中点击"特效"按钮 ✨，在其选项栏中可点击"图片玩法"按钮 ✨，也可以进行图片特效制作，如图10-47所示。

图 10-47

4. 智能抠像

选中视频后，点击"智能抠像"按钮 ⦿，在弹出的选项框中可选择自动和手动两种抠像模式。在自动模式中，可一键抠出人像、头部、背景以及去天空，如图10-48所示。点击 描边 按钮可对描边进行设置，包括描边样式、颜色、大小以及不透明度，如图10-49所示。

图 10-48 图 10-49

手机短视频拍摄与制作标准教程（全彩微课版）

在手动模式中，手动绘制保留的区域，系统可以自动识别，如图10-50所示。使用画笔工具涂抹调整，使用橡皮擦工具擦除多余的部分，如图10-51所示。点击 ◉ 按钮预览效果，如图10-52所示。

图 10-50 图 10-51 图 10-52

5. 切画中画

不同于剪映的切画中画功能，在快影中选择视频后，点击"切画中画"按钮 ⊠，可在保留原视频的情况下切换为画中画，如图10-53所示。点击"切主轨"按钮 ⊠，将画中画切回主轨道，如图10-54所示。

图 10-53 图 10-54

6. 比例

点击"比例"按钮 ▣，可以更改原视频的画幅比例，如图10-55所示。在样式选项中可以设置背景样式，如图10-56所示。在模糊选项中，可选择自定义、原视频模糊、原视频叠黑，并设置模糊度以及叠黑度，如图10-57所示。

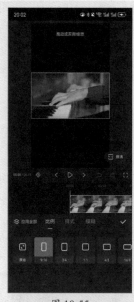

<table>
<tr><td>图 10-55</td><td>图 10-56</td><td>图 10-57</td></tr>
</table>

7. 智能配音

依次点击"音频"按钮 ♫ 和"智能配音"按钮 ◎，如图10-58所示。在输入框中输入需要配音的文字，点击 下一步 按钮后选择发音人，如图10-59所示。生成配音后可调整音频，包括调节音量、更改配音文字、替换发音人、淡入淡出以及复制，如图10-60所示。

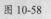

<table>
<tr><td>图 10-58</td><td>图 10-59</td><td>图 10-60</td></tr>
</table>

8. AI文案

依次点击"字幕"按钮 T 和"AI文案"按钮 ◎，如图10-61所示。可在默认的AI文案选项中选择与视频相匹配的推荐文案，如图10-62所示。可在模板、样式、花字、动画选项中设置参数，如图10-63所示。

图 10-61　　　　　　　　图 10-62　　　　　　　　图 10-63

10.3　秒剪

秒剪是微信官方出品的简易智能化视频创作软件，专为朋友圈设计的视频风格，可以高清分享至朋友圈。导入图片和视频后，可自动完成剪辑包装，一键成片。输入或录制几句话，文字秒变视频。

10.3.1　秒剪的应用

打开秒剪，使用微信登录，在设置界面中可以设置水印、片尾、画质等内容，如图10-64所示。选中"添加水印"单选按钮后，可自定义水印的名字，选择水印样式以及位置，在样式中可导入水印，如图10-65所示。在画质中可选择超高清画质、高清画质以及标清画质，如图10-66所示。

图 10-64　　　　　　　　图 10-65　　　　　　　　图 10-66

设置完成后，进入初始界面，如图10-67所示。该界面上半部分为视频剪辑，中间部分为快捷创作模式，下半部分为功能菜单入口。点击"模板"按钮[]，如图10-68所示。选择目标模板预览，单击 做同款 按钮即可制作同视频，如图10-69所示。

图 10-67 图 10-68 图 10-69

根据提示导入任意段素材，如图10-70所示。点击 下一步 按钮进入编辑界面，可更改视频模板、音乐、滤镜、开场特效、文字贴图以及剪辑，如图10-71所示。调整完成后点击 保存 按钮保存视频，可直接保存或"保存并发布朋友圈"，如图10-72所示。

图 10-70 图 10-71 图 10-72

10.3.2 秒剪视频剪辑

视频剪辑可以将多段素材快速拼接成一段视频，系统自动截取视频高光内容并与音乐节奏

卡点，也可以在此基础上继续调整。

点击"视频剪辑"按钮<img_inline>，从相册导入素材，如图10-73所示。点击 自动截取 按钮开启自动截取模式，如图10-74所示。点击任意位置完成设置。点击 下一步 按钮进入编辑界面，自动播放并自动截取视频，如图10-75所示。用户可通过底部的功能按钮对视频做进一步的编辑操作。

图 10-73 图 10-74 图 10-75

1. 模板

点击"模板"按钮<img_inline>，预览并更改视频的模板，如图10-76所示。点击<img_inline>按钮收藏模板，点击<img_inline>按钮应用模板。

2. 音乐

点击"音乐"按钮<img_inline>，可以选择不同类别的音乐，例如愉快、欢快、宁静、可爱、动感等，如图10-77所示。在音量选项中可以设置配乐和原声的音量。选择带有歌词的音乐，在歌词选项中可以设置歌词显示的样式，如图10-78所示。

图 10-76 图 10-77 图 10-78

3. 滤镜

点击"滤镜"按钮 ，可以直接应用模板默认的滤镜，也可以在鲜艳、人像、电影、梦幻、文艺等多个类别中查看并应用滤镜，如图10-79所示。点击右下角的"分段修改滤镜"按钮，可对每一段画面应用不同的滤镜。点击 ⊶ 按钮调节滤镜透明度，如图10-80所示。在画面调节选项中，可对画面的细节进行设置，例如亮度、对比度、饱和度、色温、暗角等，同时也可以分段调节画面，如图10-81所示。

| 图 10-79 | 图 10-80 | 图 10-81 |

4. 开场·特效

点击"开场·特效"按钮 ✦，可对开场、画框、转场、特效以及落幕的样式进行设置。

- **开场：**可使用模板的默认开场，也可在简约、摄像、电影、胶片、分屏、趣味、文艺以及样式类别中选择合适的开场应用，如图10-82所示。
- **画框：**可使用模板默认的画框，也可设置为其他视频画框样式，如图10-83所示。
- **转场：**可使用模板默认的转场，也可设置为其他转场效果，点击 ⊶ 按钮可以对样式进行编辑，点击 ◔ 按钮可还原所有转场，如图10-84所示。

| 图 10-82 | 图 10-83 | 图 10-84 |

- **特效**：可使用模板默认的特效，也可以设置为其他特效样式，如图10-85所示。
- **落幕**：可使用模板默认的落幕样式，也可以设置为其他落幕样式，如图10-86所示。

图 10-85　　　　　图 10-86

5. 文字·贴图

点击"文字·贴图"按钮，可以进行分段配文、字幕设置、基础文字、模板文字以及贴图的样式设置，如图10-87所示。

- **分段配文**　分段配文：在该选项中可分段输入文字，设置字体、颜色以及样式，如图10-88所示。
- **字幕**　字幕：在该选项中可点击 按钮自动识别音乐并生成字幕，长按或点击 按钮添加字幕，输入文字后设置字体样式，选择文字后可在弹出的提示框中编辑文字，如图10-89所示。

图 10-87　　　　　图 10-88　　　　　图 10-89

- **基础文字**　：在基础文字中可以输入字体、设置字体颜色与字体样式。
- **模板文字**　：在模板文字中可以在标题、标签、花字类别中选择模板样式并套用，点击

"修改文字"按钮即可，如图10-90所示。

- **贴图** ：在贴图中可以从相册导入作为画中画，也可以在时间地点、电影标题、日常、旅行、情绪、微信表情类别中选择贴纸，点击即可应用，如图10-91所示。

设置完成后，可点击"气泡"按钮 ，在弹出的提示框中继续编辑调整，包括删除、修改文字、替换样式、文本朗读、至本段尾、至片尾等操作，如图10-92所示。

| 图 10-90 | 图 10-91 | 图 10-92 |

6. 剪辑

点击"剪辑"按钮 ，在该界面中可添加、删除、替换以及复制视频片段，还可以调整视频顺序、视频速度等，如图10-93所示。

点击"排序"按钮 ，在弹出的选项框中按住并移动选项可更改顺序。点击"时长截取"按钮 可调整视频片段的时长区间，如图10-94所示。点击右下角的 自由截取 按钮，可选择恢复到原长或调整区间，如图10-95所示。做出调整后自动截取为关闭状态。

| 图 10-93 | 图 10-94 | 图 10-95 |

点击"分割"按钮 ▯，可对选中的视频进行分割，如图10-96所示。点击"变速"按钮 ◉，可选择常规变速或曲线变速，并设置应用范围，如图10-97所示。点击"调整画面"按钮 ▦，可对视频片段进行旋转、镜像以及裁剪操作，在右侧可对视频的填充方式进行设置，如图10-98所示。

图 10-96　　　　　图 10-97　　　　　图 10-98

10.3.3　其他功能介绍

下面对秒剪中的部分功能操作进行介绍。

1. 快闪卡点

在快闪卡点中导入多个素材，系统将自动匹配与画面相符的音乐并生成卡点视频。点击"快闪卡点"按钮 ▣，从相册中导入8段以上的素材，选择卡点音乐，点击 ✄ 按钮对所选音乐进行调整，如图10-99所示。左下角设置音乐淡入淡出，如图10-100所示。右下角调整音乐区间，如图10-101所示。在音量选项中可调节配乐和原声的音量，在歌词选项中设置歌词样式。

图 10-99　　　　　图 10-100　　　　　图 10-101

2. 超快闪卡点

与快闪卡点不同的是，超快闪卡点需要导入更多的素材，点击"超快闪卡点"按钮，选择喜欢的素材，导入素材要求的最少段数，点击 开始创作 按钮开始进行创作，如图10-102所示。导入相应数量的素材，如图10-103所示，点击 下一步 按钮预览生成的视频，可根据需要编辑视频，如图10-104所示。

图 10-102　　　　　　图 10-103　　　　　　图 10-104

3. 电影感短片

电影感短片可以使用电影同款配乐与色调，呈现真实电影的质感与氛围，可以赋予日常记录以艺术性。点击"电影感短片"按钮，点击 开始创作 按钮开始进行创作。导入横屏视频素材，选择与之相符的电影原声，如图10-105所示。在"音量"选项中调节音量，在"歌词"选项中设置歌词样式，如图10-106所示。

图 10-105　　　　　　图 10-106

4. 视频拼图

极简的多画面版式可以让作品更有设计感。点击"视频拼图"按钮，选择视频拼合的版式，如图10-107所示。点击 开始创作 按钮开始进行创作，导入素材生成视频，如图10-108所示。可根据需要编辑视频，如图10-109所示。

| 图 10-107 | 图 10-108 | 图 10-109 |

5. 分段配文

分段配文可以有针对性地对每段素材添加文字，通过模板可以图文并茂地分享生活、想法以及经验。点击"分段配文"按钮，选择合适的模板，如图10-110所示。点击 开始创作 按钮开始进行创作，导入素材生成视频。根据提示输入文字并设置参数，如图10-111所示。完成设置后可添加文字配图，如图10-112所示。点击 按钮后可在编辑界面中继续调整画面或者保存下载。

| 图 10-110 | 图 10-111 | 图 10-112 |

案例实战：超快闪卡点之旅游打卡

本案例使用秒剪中的超快闪卡点制作旅游打卡视频，主要涉及的知识点包括秒剪模板的应用、编辑以及导出等，成片部分效果如图10-113、图10-114、图10-115所示。

图 10-113

图 10-114

图 10-115

下面介绍该视频剪辑的具体操作步骤。

步骤 01 打开秒剪，点击"超快闪卡点"按钮 ⚡，选择第一个模板，如图10-116所示。

步骤 02 点击 开始创作 按钮开始进行创作，导入39张素材生成视频，如图10-117所示。

步骤 03 点击"滤镜"按钮 🎞，滑动并选择电影中的"四月物语"，如图10-118所示。

图 10-116

图 10-117

图 10-118

手机短视频拍摄与制作标准教程（全彩微课版）

步骤 04 点击"开场·特效"按钮 ✦，在画框中找到"原相机"特效，点击"应用"按钮 ✓，如图10-119所示。

步骤 05 在特效中找到"电影遮幅"点击"应用"按钮 ✓，如图10-120所示。

步骤 06 点击右上角的"设置"按钮 ⊙，关闭水印，如图10-121所示。

图 10-119

图 10-120

图 10-121

步骤 07 点击"剪辑"按钮 ✂，选择第一个视频片段。点击"调整画面"按钮 ⊡，如图10-122所示。

步骤 08 拖动或双指缩放调整显示范围，如图10-123所示。

步骤 09 依次调整每一个视频画面的显示范围，如图10-124所示。最后点击 ✓ 按钮，可在编辑界面中继续调整画面或者保存下载。

图 10-122

图 10-123

图 10-124

1. Q：如何选择适合自己的剪辑工具？

A：不同的剪辑工具有不同的功能特点，可以根据自身需求和使用场景进行选择。对于视频号和朋友圈的视频，可以使用秒剪剪辑。发在抖音的视频可以直接在抖音剪辑，也可以使用剪映细致剪辑。发在快手的视频可以使用快影剪辑。

2. Q：快影中相册的图片显示不全（iOS 系统）如何处理？

A：在iOS系统中，需要在"设置"中找到快影，点击后找到"照片"选项，开启所有照片的访问权限即可显示全部图片。

3. Q：秒剪切换设备，草稿视频可以同步吗？

A：秒剪的草稿视频在"我的视频"中显示。为保护用户隐私，秒剪所有的草稿视频都保存在本地。如需切换设备使用，需通过其他途径传输。

4. Q：秒剪可以制作文字视频吗？

A：可以。点击右上角的"设置"按钮 ⚙️，在"设置"界面选择"秒剪实验室"，如图10-125所示。在"秒剪实验室"界面点击"文字视频"按钮，如图10-126所示。输入文字后选择发音人音色，例如知性女声、成熟女声、播音男声、自信男声等。点击 下一步 按钮预览生成的视频。可根据需要编辑文字视频，如图10-127所示。

图 10-125

图 10-126

图 10-127

附 录

剪映移动端 App 和
专业版软件的操作说明

剪映移动端App和专业版软件是最常使用的两个版本，移动端App受手机本身界面的限制，大部分功能呈折叠状；而专业版（电脑端）软件的工作界面更大，各种功能都在其对应的窗口。为了更好地掌握剪映的操作，下面对专业版软件的界面及功能进行介绍。

1. 初始界面布局

在初始界面中，移动端App的智能操作入口呈折叠状，功能相较于专业版软件更全面。专业版软件的本地草稿区域可以搜索已存在的工程进行操作，在显示方式方面增加了列表模式，如附图1所示。

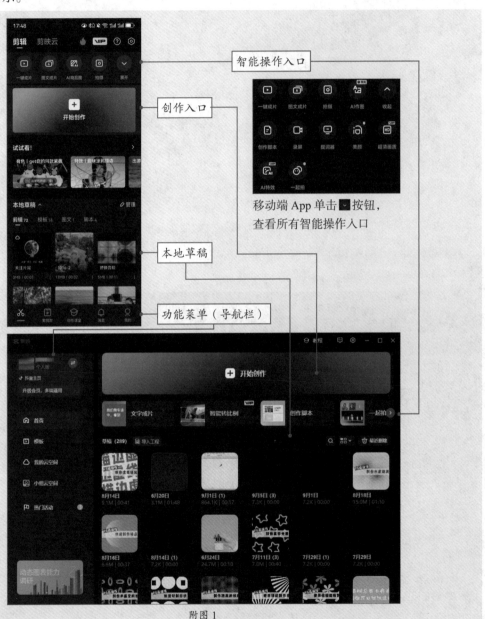

附图1

注意事项

移动端App的"剪同款"和专业版的模板性质是一样的，可以对当前系统提供的热门视频模板进行预览和使用。在移动端的"剪同款"界面可以搜索并查看格式模板。在专业版的模板界面中，可以对画幅、片段数量以及模板时长进行条件筛选。

2. 编辑界面布局

专业版软件的编辑界面在布局上比移动端App的更加直观，大屏多轨剪辑，在操作时更加灵活。专业版的菜单栏相较于移动端，在左侧增加了菜单选项和自动保存提醒。专业版的预览窗口的右下角可以快速设置画面比例。

移动端的时间线区域添加的多轨道呈缩览模式，只有点击对应的选项，才会显示具体的轨道效果，例如点击"气泡"按钮 显示画中画轨道，点击"文字"按钮显示文字和贴纸轨道。在专业版软件中可以对轨道进行隐藏，而移动端App则没有此项功能。移动端的工具栏区域在专业版软件中被分成素材区和参数调整区，部分功能在时间线区域上的常用功能区域，例如分割、定格、删除等，如附图2所示。

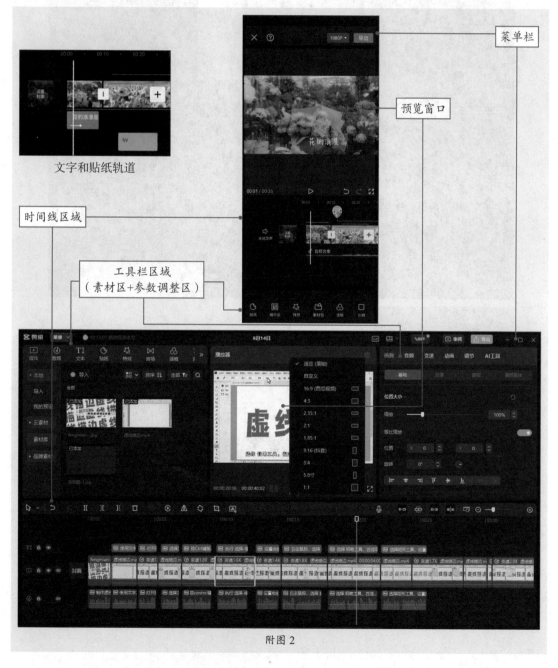

附图 2

3. 交付导出布局

在移动端App的编辑界面点击 `1080P▼` 按钮，可以调整视频导出的参数，设置完成后点击 `导出` 按钮，导出完成后自动保存至相册，可分享视频至抖音、西瓜视频等。

专业版软件直接在编辑界面中点击 `↑导出` 按钮，弹出"导出"界面，封面可以在时间线区域设置，在界面右侧可以设置标题以及导出的位置和参数，还可以勾选"音频导出"复选框，只导出视频中的音频，设置完成后单击 `导出` 按钮即可导出。导出完成后自动保存至目标路径，可分享视频至抖音、西瓜视频，如附图3所示。

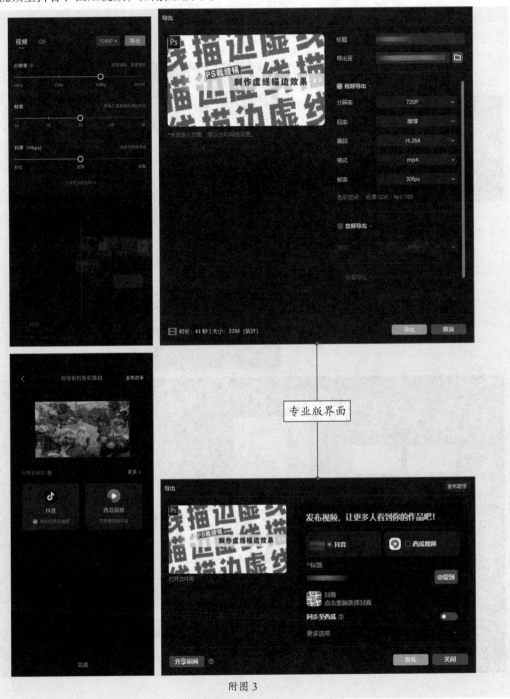

专业版界面

附图3

附录B　剪映专业版软件详解

1. 导入视频素材

除了一镜到底的视频，大多数视频需要导入多个视频进行剪辑。视频素材的导入。可分为以下两步。

（1）导入素材区

● 单击"导入"按钮 ●导入，在弹出的"请选择媒体资源"对话框中选择素材，支持f4v、mov、mp4、flv、jpg、png等格式文件；

● 直接将所需素材拖动至素材区，如附图4所示，释放即可导入，如附图5所示。

附图 4　　　　　　　　　　　　　　附图 5

（2）添加至轨道

在素材区中单击素材右下角的 按钮添加至轨道，如附图6所示。或直接将素材区的素材直接拖放至轨道，效果如附图7所示。

附图 6　　　　　　　　　　　　　　附图 7

也可以直接手动将文档中的素材视频拖放至轨道，如附图8所示。释放鼠标即可导入视频并添加至轨道，如附图9所示。

附图 8　　　　　　　　　　　　　　附图 9

此时呈画中画叠加效果，可手动拖动调整视频的位置，如附图10所示。

附图 10

2. 编辑视频素材

将视频添加至轨道后，就可以在常用功能区和时间线区域中编辑视频。常用功能区可以快速对轨道进行分割、删除、定格、裁剪等操作。时间线区域主要分为时间线、时间轴以及各种轨道，如附图11所示。

附图 11

常用功能区按钮的功能介绍如下。

- 选择 ▷：单击该按钮可将鼠标设置为"选择" ⊡ 或"分割"。当鼠标为"分割"时，单击 ◈ 按钮即在当前位置进行分割；
- 撤销/恢复 ↺ ↻：单击 ↺ 按钮撤销操作，单击 ↻ 按钮恢复操作；
- 分割 ⅠⅠ：将时间线移动到合适位置，单击该按钮分割画面，如附图12所示；
- 向左裁剪 ⅠⅠ：单击该按钮，将时间线指针左侧区域裁剪删除，附图13、附图14所示为删除前后的效果。

附图 12

附图 13

附图 14

- 向右裁剪 ⅠⅠ：单击该按钮，将时间线指针右侧区域裁剪删除；
- 删除 ▢：选择目标轨道或片段，单击该按钮删除；
- 定格 ▣：选中轨道后将时间线指针移动到目标位置，单击该按钮，即可在时间线指针后方生成时长3s的独立静帧画面，如附图15所示；

附图 15

- 倒放 ◉：单击该按钮，系统自动将素材视频倒放；
- 镜像 ◭：单击该按钮，视频画面水平翻转；
- 旋转 ◈：单击该按钮，在播放器中按住 ◉ 按钮可自由旋转；
- 裁剪 ◻：单击该按钮，在弹出界面中拖动裁剪框可自由裁剪。单击 自由 ∧ 按钮，在弹出的菜单中可选择裁剪比例，如附图16所示。在右下角拖动滑块可调整旋转角度。单击 重置 按钮恢复至默认状态；

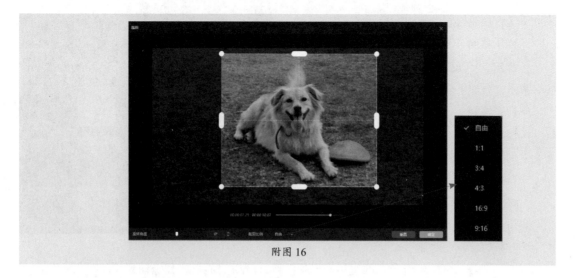

附图 16

- 录音 ：单击该按钮开启录音，录制完成后自动生成音频；
- 主轨磁吸 ：单击该按钮关闭主轨磁吸；
- 自动吸附 ：素材默认自动对齐时间轴，单击该按钮关闭自动吸附；
- 联动 ：单击该按钮关闭联动，字幕不跟随视频；
- 预览轴 ：单击该按钮关闭预览轴；
- 时间线缩小/放大：单击 按钮时间线缩小；单击 按钮时间线放大；
- 锁定轨道 ：单击该按钮锁定轨道，锁定后无法对其进行任何操作，再次单击取消锁定；
- 隐藏轨道 ：单击该按钮隐藏轨道，隐藏后无法对其进行任何操作，再次单击取消隐藏；
- 关闭原声 ：单击该按钮关闭原声，轨道呈静音状态，再次单击取消静音；
- 封面 ：单击该按钮可选择视频帧或本地上传照片。单击 去编辑 按钮可选择模板或文本进行修饰调整。在模板中可选择生活、时尚、影视以及美食等类别的多种封面模板，如附图17所示。单击即可应用，选中模板中的文字可更改其样式，单击 完成设置 按钮完成调整。

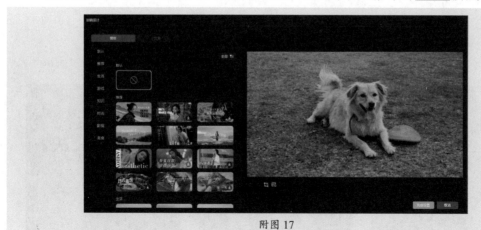

附图 17

3. 添加背景音乐

可以通过单击"音频"按钮 添加背景音乐，在素材区的左侧选择音乐素材、音效素材、音频提取、抖音收藏、链接下载以及品牌音乐6个选项，在右侧的搜索栏中可直接输入歌曲名称

或歌手进行快速搜索，如附图18所示。

附图 18

- **音乐素材**：查看并选择抖音、卡点、纯音乐、Vlog、旅行等多种类别的多种音乐，添加至轨道即可应用；
- **音效素材**：查看并选择综艺、笑声、机械、BGM、人声、转场、游戏等多种类别的多种音效，添加至轨道即可应用；
- **音频提取**：导入素材视频，将其拖动到时间线区域即可获取音频轨道；
- **抖音收藏**：剪映号绑定抖音时，在抖音收藏的音乐在此显示；
- **链接下载**：粘贴抖音分享的视频、音乐链接，解析完成可将其拖动到时间线区域获取音频轨道；
- **品牌音乐**：显示品牌库中的音乐。

将音频添加到轨道中，细节调整区显示"基础""声音效果"和"变速"三个选项，可根据需要对该轨道进行细节调整。

（1）基础

在"基础"中调整音频音量、淡入淡出时长；勾选"响度统一"复选框后可统一单选或多选的原片段响度；勾选"音频降噪"复选框可去除噪声；勾选"人声分离"复选框可分离人声和背景乐；勾选"声音配置"复选框可将有声侧声道填充至无声侧，确保双耳音频效果正常，如附图19所示。

（2）声音效果

声音效果用于设置选中音频的声音效果，如附图20所示。在音色选项中可设置变声的声线，例如萝莉、大叔、合成器、扩音器等；在场景音选项中可以增加电话、扩音器、黑胶、水下等音效；在声音成曲选项中设置曲调样式，例如民谣、爵士等。

（3）变速

变速用于设置音频播放速度，打开"声音变调"开关按钮可调整声音，如附图21所示。

附图 19

附图 20

附图 21

4. 添加视频文案

视频文案的添加可以通过单击"文本"按钮 **TI**，在素材区的左侧有新建文本、花字、文字模板、智能字幕、识别歌词以及本地字幕6个选项。

- **新建文本**：可选择默认文本和存储的预设，添加至轨道即可应用；
- **花字**：查看并选择发光、彩色渐变、黄色、黑色、蓝色、粉色、红色以及绿色的多种花字模板，添加至轨道即可应用，如附图22所示；
- **文字模板**：查看并选择情绪、综艺感、气泡、手写字、简约、互动引导等多种类别的多种文字模板，添加至轨道即可应用，如附图23所示；
- **智能字幕**：识别音视频中的人声，自动生成字幕，或输入相应的文稿，自动匹配画面；
- **识别歌词**：识别音轨中的人声，并自动在时间轴上生成字幕文本；
- **本地字幕**：导入本地字幕，支持srt、lrc、ass字幕。

附图22

附图23

将文字添加到轨道中，细节调整区将显示文本、动画、跟踪、朗读以及数字人5个选项，可根据需要对该轨道进行细节调整。

（1）文本

可设置文本的基础、气泡以及花字效果。

- **基础**：输入文本，设置基础参数、排列、位置、大小、混合、描边、边框、阴影等类别参数，如附图24所示；
- **气泡**：设置文字气泡样式，如附图25所示；
- **花字**：设置花式字体样式。

附图24

附图25

（2）动画

可设置入场、出场以及循环动画的效果。

- **入场**：设置文字入场时的动画，例如向上弹入、晕开、闪动、飞入等，单击即可应用，在底部可设置动画时长，如附图26所示；
- **出场**：设置文字出场时的动画，例如逐字翻转、放大、渐隐、闭幕等，单击即可应用，在底部可设置动画时长，如附图27所示；
- **循环**：设置文字循环动画，例如弹幕、吹泡泡、故障闪动等，单击即可应用，在底部可设置动画时长，如附图28所示。

<div align="center">附图 26　　　　　　　　附图 27　　　　　　　　附图 28</div>

（3）跟踪

勾选"跟踪"复选框，单击"运动跟踪"按钮 🏃 开启跟踪模式，可设置跟踪方向，选择性开启缩放与距离效果，如附图29所示。

（4）朗读

在该选项中可设置朗读音色，例如甜美女孩、小萝莉、萌娃等等，单击 开始朗读 按钮将文字转换为音频，如附图30所示。

（5）数字人

在该选项中可选择虚拟数字人，共提供15个模板，如附图31所示，覆盖中青年男女群体，涵盖国风、优雅、休闲、青春等多种风格。剪映为每个数字人匹配与其性别、年龄和风格相符的嗓音。

<div align="center">附图 29　　　　　　　　附图 30　　　　　　　　附图 31</div>

5. 添加装饰贴纸

在视频中添加贴纸，可以通过单击"贴纸"按钮 ，在素材区的左侧选择遮挡、爱心、闪闪、边框、脸部装饰、节气等多种类别的多种贴纸效果，如附图32所示。添加至轨道即可应用，如附图33所示。

附图 32　　　　　　　　　　　附图 33

将贴纸添加到轨道中，细节调整区显示贴纸、动画以及跟踪3个选项，可根据需要对该轨道进行细节调整。

（1）贴纸

设置贴纸的位置与大小，包括缩放比例、位置、旋转角度以及分布对齐参数，如附图34所示。

（2）动画

在该选项中可设置入场、出场以及循环动画，如附图35所示。

附图 34　　　　　　　　　　　附图 35

（3）跟踪

勾选"跟踪"复选框，单击"运动跟踪"按钮 开启跟踪模式。

6. 添加特效

在视频中添加特效效果，可以通过单击"特效"按钮 ✦，在素材区的左侧选择画面特效和人物特效两个选项。

（1）画面音效

画面音效用于查看并选择基础、氛围、动感、边框、漫画、暗黑等多种画面特效模板，如附图36所示，添加至轨道即可应用。

（2）人物音效

人物音效用于查看并选择情绪、头饰、身体、挡脸、手部、形象等多种人物特效模板，如附图37所示，添加至轨道即可应用。

附图 36　　　　　　　　　　　　　　　　附图 37

将特效添加到轨道中，在细节调整区中可设置特效参数，在参数选项后单击 ◇ 按钮添加关键帧，如附图38、附图39所示。

附图 38　　　　　　　　　　　　　　　　附图 39

7. 设置转场效果

当有两段素材视频时，使用酷炫的转场效果可以秒变技术流。如附图40所示，单击"转场"按钮 ⋈，在素材区可查看并选择叠化、运镜、模糊、幻灯片以及光效等类别的多种转场效

果，选择后添加至轨道即可应用，如附图41所示。

附图40 附图41

将转场效果添加到轨道中，在细节调整区
可设置转场的时长，如附图42所示。

注意事项

　　当片段边缘之外长度不足时，将添加重复帧创
建转场，保证不改变片段时长。

附图42

8. 调整画面颜色

使用滤镜和调节两项功能可以改变画面的色调。

（1）滤镜

单击"滤镜"按钮，在素材区可查看并选择人像、影视级、风景、复古胶片、美食、基础、
夜景、露营、室内、黑白以及风格化等类别的多种滤镜效果，添加至轨道即可应用，如附图43
所示。将滤镜效果添加到轨道中，在细节调整区可设置滤镜的强度和关键帧，如附图44所示。

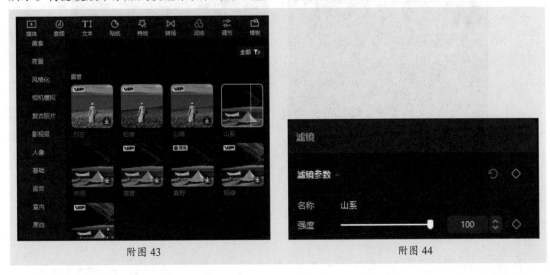

附图43 附图44

（2）调节

选择视频轨道，在右侧细节调整区选择调节选项，可以调节基础、HSL、曲线以及色轮参数。

- **基础：** 勾选复选框，可对肤色进行设置，勾选"调节"复选框可设置视频的色温、色调以及饱和度，如附图45所示；
- **HSL：** 选择HSL，可设置8种颜色的色相、饱和度以及亮度，如附图46所示；

附图 45

附图 46

- **曲线：** 选择曲线，可在亮度、红色通道、绿色通道以及蓝色通道中调整曲线参数，如附图47所示；
- **色轮：** 选择色轮，可选择一级色轮或Log色轮，设置强度，拖动暗部、中灰、亮部以及偏移色轮调整显示，如附图48所示。

附图 47

附图 48

手机短视频拍摄与制作标准教程（全彩微课版）

在细节调整区中设计参数后，单击 保存预设 按钮，单击"调节"按钮 ，可在素材区中单击预设快速应用，附图49、附图50所示为应用前后的效果。

附图 49

附图 50

9. 快速生成特效大片

单击"模板"按钮 ，在素材区的左侧可以选择模板和素材包两个选项。

（1）模板

在"模板"选项中可查看并选择风格大片、宣传、纪念日、游戏等多种模板，如附图51所示，选择任意一个模板添加至轨道，如附图52所示。双击"替换素材"进入新的处理界面，可添加本地或素材区的素材并对其调整，单击 完成 按钮应用模板效果。

附图 51

附图 52

（2）素材包

在素材包选项中可查看并选择情绪、互动引导、片头、片尾、带货等多种素材包，如附图53所示，选择任意一个素材包并添加至轨道，选择素材包，右击，在弹出的快捷菜单中选择"解除素材包"选项，如附图54所示。解析完成后可分别对素材包中的内容进行更改。

附图 53 附图 54

10. 抠取视频主体物

选择视频轨道，在细节调整区中单击"抠像"按钮，可选择色度抠图、自定义抠像以及智能抠像。

（1）色度抠图

勾选"色度抠图"复选框，使用取色器取样颜色，调整强度和阴影进行抠图，如附图55所示。

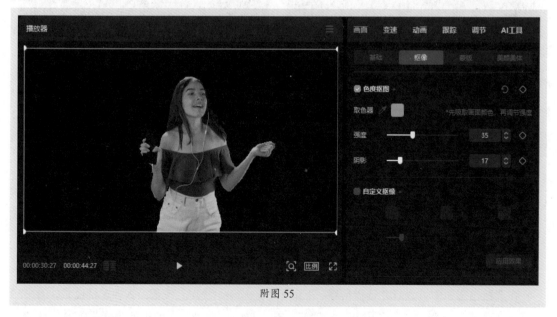

附图 55

（2）自定义抠像

勾选"自定义抠像"复选框，单击"智能画笔"按钮![按钮]后调整画笔的大小，如附图56所示。

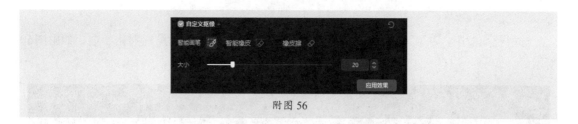

附图 56

在需要保留的区域内进行涂抹，如附图57所示。单击 应用效果 按钮应用自定义抠像，如附图58所示。可以根据需要使用"智能橡皮" 和"橡皮擦" 工具对保留的区域进行调整优化。

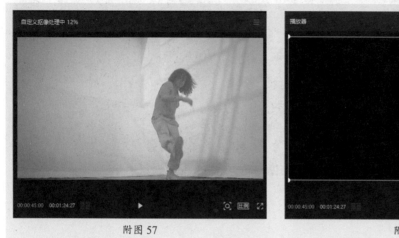

附图 57

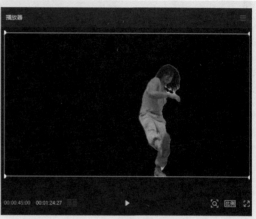

附图 58

（3）智能抠像

勾选"智能抠像"复选框，系统自动识别并抠取人像，添加背景素材，调整图层顺序和显示区域，如附图59所示。

附图 59

11. 为视频添加蒙版

选择视频轨道，在细节调整区中单击"蒙版"按钮，可添加线性、镜面、圆形、矩形、爱

心以及星形蒙版效果。下面以镜面蒙版为例进行讲解。

选择镜面蒙版，在预览区中设置蒙版的位置，在细节调整区中设置羽化参数，如附图60所示。

附图 60

12. 为人物美颜美体

选择视频轨道，在细节调整区中单击"美颜美体"按钮，可对美颜、美型、手动瘦脸、美妆以及美体效果进行调整。

（1）美颜

勾选该复选框，可设置磨皮、祛法令纹、祛黑眼圈、美白、肤色等参数，如附图61所示。

（2）美型

勾选该复选框，可对面部、眼部、鼻子、嘴巴以及眉毛的参数进行调整，如附图62所示。

（3）手动瘦脸

勾选该复选框，选择画笔，设置大小和强度，如附图63所示，拖动可瘦脸。

附图 61

附图 62

附图 63

（4）美妆

勾选该复选框，可选择套装、口红、睫毛以及眼影美妆模板，单击即可应用，如附图64所示。

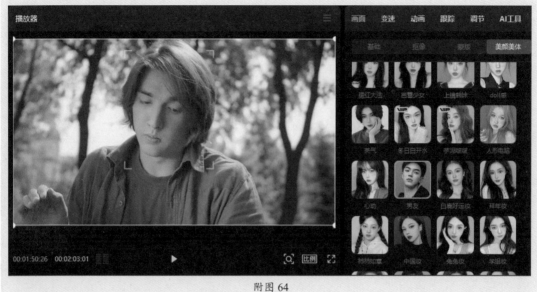

附图 64

（5）美体

勾选该复选框，可对手臂、长腿、小头、磨皮等有针对性地进行调整，如附图65所示。

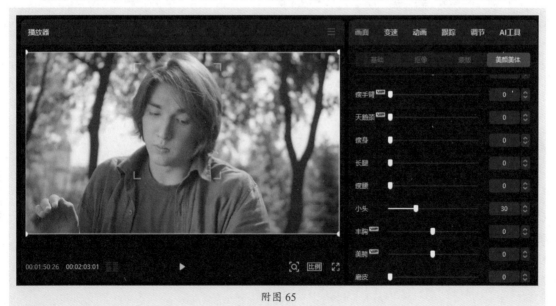

附图 65

读书笔记